U0044607

書法 二三事

入門

張隆明

目錄

序

由於環境的變遷，用毛筆寫字的機會愈來愈少，相關簡介書法的書籍不多，本文可視為書法入門且需要瞭解的基本知識。基於人類文化的進步，我們使用的漢字，經歷長久演進，加上筆墨紙硯的相繼發明，字形書體隨著時代變化多端，使書法從表現文字傳遞訊息的實用性，發揮成含有，具象或抽象且富創意無盡的藝術性作品。

記得馬雲二〇一九年在貴州峰會上的關於教育的大數據分享演說：「過去藝術不能當飯吃，未來不學藝術沒飯吃」的演講中說到，在未來，大數據、機器將把人類知識領域的事全部做完了，人類和機器的競爭關鍵在於智慧、在於體驗。我們可看到機器人寫書法作品包含用印，不遜於書法家的作品，但因資料庫數據的限制，只能表現在臨摹，且唯妙唯肖，未來是否有創作能力實在不敢說。知識可以學，但智慧不能學，只能體驗。

學習藝術可以提高我們的想像力、創造力、發散性思維，這些是機器永遠無法替代的，我們在今日忙碌生活競爭中，靜下心來寫毛筆，不是人人可辦到，若進步到書法藝術，就更不簡單了。藝術充滿在我們生存環境當中，對世界的認識、認知、感知，深入到創作、欣賞與體會，是對於美的一種表達。

吳冠中也曾說：如今文盲不多了，但是美盲很多。穿著美的衣服，有的人只是為了炫耀；另一種人，認為這是一種自我約束，為了接近體面。藝術從來不是藝術本身，是整個人生觀。同樣的，李開復說過：未來什麼都有可能被替代，唯獨藝術和娛樂不可能被替代。經過藝術的薰陶，看這個世界眼裡充滿了色彩。所以單純的書法在今日表現上必須加入藝術的概念與元素，人生會被藝術滋潤，物細無聲的改變，心變得溫柔如水有容乃大。

永和九年歲在癸丑暮春之初于會稽山陰之蘭亭脩稧也羣賢畢至少長咸集此

書法入門三十三事

本書沒有書法理論，僅是書法入門的一些看法，例如我們聽過茶藝、茶道等說法，我們也聽過書法、書藝、書道等說法，筆者以為三者是有差異性的，但也是有交集性的，書法偏重書寫技巧（skill），書藝強調藝術（art）、書道則闡述理論（theory），因而毛筆所表現的線條藝術，從前面所述，就有了發揮的空間，藝術是無限的，隨著人類的思緒而改變與進化，同時演生出創作理論。當我們用毛筆寫字經過一段時間後，熟悉了書寫技巧，自然有了自己的特色與慣性，若為了改變或提升特色與慣性，此時就須要讀一些相關書法的書籍或欣賞他人的書藝，增加知識的內容，除了臨碑、臨帖外，就是要增加作品的藝術性，根據章法的基礎，嘗試書體變化，書法的境界慢慢自然提升，屆時書法、書藝、書道就幾乎合而為一了。何時可從書法畢業，就看自己的努力了，這是個人對書法入門的簡約看法，作者雖學書數十年，但觀點仍屬淺顯且須學習之處尚多，不吝專家指正，使筆者有改進的空間。藝術到底有什麼用？一位知名畫家講過的一句話：所有脫離了實用性的東西才有可能是藝術品，我想在書法上也應該適用。不知各位讀者意下如何？

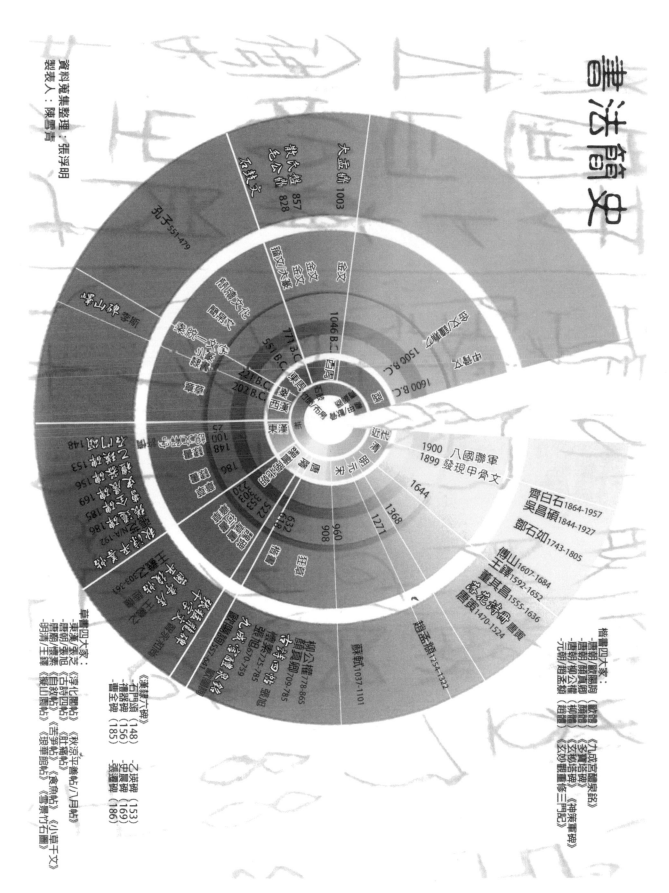

書法簡史

資料蒐集整理：張浮明
製表人：陳書青

楷書四大家：
‧唐朝歐陽詢　　《九成宮醴泉銘》
‧唐朝顏真卿　　《多寶塔碑》
‧唐朝柳公權　　《玄秘塔碑》《神策軍碑》
‧元朝趙孟頫　　《趙體》《玄妙觀重修三門記》

草書四大家：
‧東漢張芝　　《浮化閣帖》《秋涼平善帖/八月帖》
‧唐朝張旭　　《古詩四帖》《自叙帖》《良粽帖》《少字千文》
‧唐朝懷素　　
‧明清王鐸　　《擬山園帖》《琅華館帖》《香景竹石圖》

齊白石 1864-1957
吳昌碩 1844-1927
鄧石如 1743-1805
傅山 1607-1684
王鐸 1592-1652
董其昌 1555-1636
祝允明 1470-1524
趙孟頫 1254-1322

蘇軾 1037-1101

柳公權 778-865
顏真卿 709-785
《孔子廟堂碑》573-641
《九成宮醴泉銘》570-759
張旭

王羲之《蘭亭序》303-361

《漢禮器碑》
‧乙瑛碑　（153）
‧史晨碑　（169）
‧張遷碑　（186）
《石門頌》（148）
‧禮器碑　（156）
‧曹全碑　（185）

大盂鼎 1003
散氏盤 857
毛公鼎 828
石鼓文

孔子 551-479

嶧山碑 李斯

金文

籀文石鼓

1046 B.C.
771 B.C.
551 B.C.
221 B.C.
202 B.C.

甲骨文 1600 B.C.
金文/文鐘鼎 1506 B.C.

西周
東周
秦
西漢
東漢

仰韶文化
籀音文
秦統一文字
隸書
章草

25
148
186
220
333
522
618
632
908
960
1271
1368
1644
1899 發現甲骨文
1900 八國聯軍

第一節 簡述書法的演變與欣賞

說到書法，我們都不陌生，但是寫一手令人羨慕的好書法作品，就不是容易的事，書法技藝的表現，在不同時代有不同風格與感情，充滿了文藝與抒情，書法內容顯現當代的社會與經濟活動，經歷長時間的沉澱與累積，變成我們學習的經典，拜現代科技與考古技術的進步，不同時代的碑與帖，陸續出現，可看到不同時代的文化內容與情境的傳承，我們看今日的作品，其書寫形式與內容，從寫形、寫意、有古典、有自創等新篇章，使得作品多彩多樣。說到書法，本身就是文字的累積，但文字的演變不是一人一時所能創制，而是經歷一段時間蘊釀約定成俗，以漸變的法則前進，每個漢字都有它的形、音與義，由簡單抽象的直線符號，表達象徵具體的事物，而早期的象形文字是以複雜具體的符號，表現具體的事物或抽象的概念，從直線進化到象形的曲線，文字的變化愈來愈有趣，而有制式化的使用。

我們從記載文字線條的載體，看字體變化，瞭解文字經過甲骨、銅器銘文、陶文、璽文、簡牘、帛布、載書、紙張、近代電子界面等，記錄方式經歷數千年的演變，其過程呈現了社會發展和科技進步，如數位、人工智慧等，亦是人類文明進步的發展史，未來會進步到何等狀態，實在無法預料。文字本身就是輔助語言，表達思維的社交工具，可以將語言記錄下來傳達給不同空間與不同時間的人們知曉，所以必須會像實用方面發展，為了便於書寫，自然趨向簡化，發展過程中雖然有由簡化繁的現象，但簡化仍是主流且與字型原像差異頗大，漸失字型原味。如同數千年前的楔型文字是拿楔子壓印泥版，寫出神秘尖頭形狀的文字，甲骨文是在堅硬的龜腹或獸骨上，用銳利器具鑿刻記錄文字，線條堅硬，筆鋒銳利，後來出現的金文，則因雕刻翻鑄在金屬表面上，筆劃逐漸變得曲線型態，渾圓柔潤。秦朝推行書體同文，官方推行小篆作為標準字體，然而同時毛筆

書法二三事　入門

與竹簡的廣泛使用，官吏在竹簡上行文，由於竹片上的纖維走向並不容易寫出小篆，彎曲且繁長的線條，很快的，竹簡上的字體開始變化，筆畫直線增多，筆力強勁的隸書，隨著大量寫著秦隸的秦簡出土，證明了小篆的使用可能幾乎只侷限在重要文件與碑文，更因社會與人口發展，竹簡、毛筆的廣泛應用，使得漢朝的竹簡，馬上帶領漢字字體進入新的紀元。由於竹片的寬度直接影響文字的行寬，隸書文字因而多呈現扁狀，也是為了在一行中多寫幾個字。略過昂貴的絲綢不提，重要的載體革新就是東漢蔡倫造紙使用樹皮、麻草等。所製造的紙張質地平滑，比竹簡方便許多，書寫時更能夠自由控制行次寬窄，善用線條上揮灑更圓滑流暢，而對於美感上的追求、筆鋒文字的字體也同時產生劇烈地改變。書寫線條表達和諧而有節奏的美感，是傳統藝術的特色，書法作品尤能將其呈現得淋漓盡致。

書法寫字使用毛筆，毛筆是很有趣的工具，剛柔相濟，中鋒或側鋒以骨法用筆，隨著作者意念的筆墨運用，粗細、快慢、輕重、長短、濕筆、乾筆等變化，表達出挺秀、渾厚、蒼勁、雄奇、溫潤等顯象的線條，揮灑出讓人欣賞與迷戀的書法作品，吾人對書法作品可概分為能、妙、神三者境界，如第一階段的能品是合乎理法，臨摹可學，建立基礎，熟悉用筆技巧與書法線條、作品內容佈局與培養書法作品的觀賞能力，漸入妙品的第二階段，從變化理法，創作意念，體驗藝術思想，建立意象與抽象概念，當提升到神品的第三階段為擺脫理法，建立模式，歷久彌新，傳世者佳作，三者都由理法開始，以理法為根基，都可發展出好的書法藝術作品。清代大畫家惲南田畫跋曾說「筆墨可知也，天機不可知也，規矩可得而得者，則已矣。」即是說明氣韻之求得非常困難，不可得者，豈易為力哉，昔人去我遠矣，謀吾知而得者，求夫不可知可得者，氣韻不可得也，以可知可得者，好的書法作品亦是如此。再談書法創意空間的拓展，首先要熟悉多元性書體的揉合，如不同書體形象與精神的融入，其次多元性書體的協調，從古人作品中的規範吸收養分，如神采韻味、學養品性，啟發吾人智慧，通於自然，最後就是自我風格的塑造，其需要開放胸襟、虛懷若谷、容納

書法二三事 入門

百川，作品內容自然可觀。所以在學習過程中，除了重於基本功夫訓練外，更要不斷充實個人的內在涵養，才能將自己的思想、感情、人格都融入作品之中，達到最高境界。依筆者多年來的研習體驗，可將學習書法的途徑，歸納概分為「內在的涵養」與「外在的歷練」兩方面，才不致有所偏差，以供學習者參考。現更有醜書之稱的作品問世，跳脫理、法，建立另一種藝術創作意境，是否佳作，難言好壞，依各人欣賞角度而異，雖然人類的生命有限，但創意是無限的，書藝未來的創作與理念的發揮，充滿多彩多姿，仍是可期待的。

書法藝術源遠流長，自殷商甲骨文迄今三千餘年，歲時交流各異其趣，其間發展出不同面貌與風格，各領風騷，如魏晉書法崇尚情韻，表達感情與生活藝術影響書法美學初期注重規矩實用，入唐時期注重法度，引申到宋朝偏重意韻，歷代不乏書法名家皆有特色，皆始於甲骨文、古文字、篆、隸、草、行、楷等書體之演變而來，吾人今日學習書藝可看到的碑、帖資料非常多，不勝枚舉，甚至可看到現代機器人寫書法，或規矩臨摩或寫意創作，包含落款用印，樣樣都行，但藝術情韻與心情的抽象內涵對機器人來說仍是欠缺的。初探書法藝術簡單的可以從兩方面來欣賞：一是觀察現實的用筆、結構、內容佈局、墨色等外在形狀。二是比較抽象面的觀察，從作品中感覺書家的修養、個性與書寫時的感情等內在精神。我們對書法的學習是從一筆劃一筆劃開始，建立基礎與規範，有了基本功，認識字的結構與書寫筆意，慢慢累積經驗，由初學時的臨摹進而學習創作。

如第41屆全國書法比賽加入了臨書類，臚列了比賽條件，作品要求以臨寫下列碑帖為限，計分為：第一類為歐陽詢《九成宮醴泉銘》、褚遂良《雁塔聖教序》、柳公權《玄秘塔碑》、顏真卿《多寶塔》、《顏勤禮碑》、張猛龍碑、趙孟頫《玄妙觀重修三門記》。第二類為王羲之《蘭亭序》、《集字聖教序》、智永《真草千字文》、顏真卿《爭座位帖》、趙孟頫《赤壁賦》、蘇東坡《寒食帖》、文徵明《岳陽樓記》、米芾《苕溪詩帖》、《蜀素帖》、孫過庭《書譜》、懷

素《自敘帖》、黃庭堅《松風閣》。第三類為禮器碑、史晨碑、乙瑛碑、張遷碑、曹全碑。第四類為吳昌碩臨《石鼓文》、吳讓之《吳均帖》、《崔子玉座右銘》、楊沂孫《樂志論》、鄧石如《白氏草堂記》、散氏盤、毛公鼎。以上這些碑帖，都是大家公認有名且富時空代表性作品，值得我們臨摹練習，這也是書法藝術的基礎養分，經由臨寫時的觀察比較，欣賞差異與特色的練習過程中，培養書法的創意概念。米開朗基羅(Michelanelo)曾經說過如果人們知道我有多努力才能掌握藝術，對他就沒那麼羨慕了。畢卡索(Picasso)也曾經說過，早知道中國的文字美妙，他就會去研究練習。由此可知，中國的書法藝術美學是不錯的主題，而我們對整個完整的書法作品的評賞，從基本線條骨力、筆意行氣、結構佈局、到整幅作品的意象感覺與共鳴，是書法藝術不可缺的條件。對於現代書法藝術的變化，真是百家爭鳴創意突破，文字圖像化、抽象寫意文字、不同書寫材料、色彩與空間、水墨變化應用等領域，已超出本文範圍。

書法藝術的演化是無止境的，傳統與現代，不同時代有不同時代的代表性，除甲骨文與古文字外，本文目前僅摘錄、簡介下列部分篆、隸與楷的書體。書法藝術作品中，不同境界的人，對作品的滿足有不同的須求，近代畫家傅抱石說：「時代在變，環境在變，水墨畫不得不變。」對書法藝術而言，何嘗不是？因為歷史上留下太多不同的書藝作品，美醜交加都是古典且創意十足，各異其趣，特色顯明，無論誇張收斂，皆有擅場，數量至少千萬件以上，拜今日科技文明，電腦數位網路的資料庫，幾乎都可尋得，更有賢者對於自己欣賞的作品，引經據典，加註心得與褒貶，看法深邃，分析入闢，令人耳目一新。另有可參考對於書法方面，相關的博、碩士論文等，其內文深入廣泛，皆有可取之處。由上可知，在今日科技進步的社會，未來會變成什麼世界，還真不可預測，且由於書藝作品之多，吾人一生，亦無法看完，僅能流覽、摘錄對個人有興趣者研究、臨摹與欣賞了，所以今日能靜下心，用毛筆寫字也算是一種福氣吧。

~10~

第二節　淺談圓潤均衡的篆書

說到篆書，我們就想到字字對稱均衡，字形直長，圓潤獨立，疏密兼備，和諧的方圓線條，造型別緻。但書寫篆字，看似平易，卻須線條逐步到位，有起、行、收的過程，心靜氣和筆中鋒力道均勻，無法快速，結字的間距排列，仔細講究，橫平豎直，上緊下鬆，剛柔相濟，筆畫起筆、收筆都必須要適當的回鋒，一幅好的篆書作品，整齊圓潤，讓人看起來心情愉快，回味無窮。

話說篆書的出現，春秋時代，諸侯稱霸；戰國時代，七國並立。各行其政，風俗各異，語言聲音相異，文字更是異形。秦併六國，天下於統一，建三十六郡，行中央集權制，文字之統一列為要政，丞相李斯作「倉頡篇」，車府令趙高作「爰歷篇」，太史令胡毋敬作「博學篇」，共三千三百字，即省改史籀之大篆為秦篆，後世稱之為小篆。當時並行之書體計有八種：(1)大篆：當時的古典文字。(2)小篆：當時的通行文字。(3)刻符：刻符之用。(4)蟲書：書於旛信之用。(5)摹印：刻印之用。(6)署書：題署封檢之用。(7)殳書：用之於兵器。(8)隸書：官獄職務所用。所以篆書的有大篆、小篆之分。我們熟悉漢朝許慎，公元一〇〇年所撰的說文解字，其五百四十部首，即是小篆為主，喜習篆書者，可參考應用，勤加練習。

一、大篆

大篆一般指商周時期，西周（約公元前一一〇〇—公元前七七一年）與東周（公元前七七〇年—公元前二五六年）的金文和戰國時期（公元前四七五—公元前二二一）的文字書體。金文又稱鐘鼎文。它是用毛筆先把銘文的文字寫在軟坯土上，然後再建鑄在金屬的鐘鼎彝器上，有的是用刀直接把文字刻在金屬上，內容多半是為當時的統治者的政績宣導與歌功頌德。金屬鑄造的字，結構體仍留有毛筆書寫的意味，筆畫規整圓潤比甲骨文粗，線條遒勁古樸，字體大小趨於長形，結構

走向抽象化，減少象形成份。如《毛公鼎》、《散氏盤》等都是金文的傑作。戰國時期，文字不僅鑄刻在銅器上，金石、竹帛、陶器、璽印等等都成為文字的附著物，歷來被書家所推重的《石鼓文》即是一例，由於當時諸侯割據，各自為政，列國的文字不盡相同一致，因而當時的書寫文字和戰國時期的各國文字，統稱為大篆或稱籀文。

二、小篆

秦始皇統一六國後，因幅員廣大語言溝通不易，下令「書同文字」，命官員對大篆進行簡化改進，頒佈小篆，由秦丞相李斯負責。秦始皇統一海內，四處巡狩，並刻石記功，大多由李斯用小篆所寫，且李斯善寫小篆，如《泰山刻石》、《嶧山刻石》、《瑯那山刻石》、《會稽刻石》等都是其作品，但這些刻石，經歷千年朝代與戰禍，有的火焚與失逸，有的翻刻，字跡已模糊不清，若在詔版、度量衡、貨幣等實物上，尚能見其原貌。小篆是純線條化的書體，幾乎已無象形可言。小篆的線條勻襯通順，字形多為長方形，結構環抱緊密，用筆圓潤，排列整齊，結體嚴謹，具有古樸規律的獨特風格，書寫內容屬於官方語法，別具風韻的一種書體，因其線條的表現力不同，如鐵線篆（又稱玉箸篆）。鐵線篆的線條，看似纖細如絲，卻是剛勁如鐵。其線條圓潤如筷，遒勁渾厚。漢代以後，各種書體陸續出現，篆書僅用於碑銘篆額或器物款識。

例如歷代許多書法家，講究書畫時的落款用章，就會談到實用性的篆刻，目前已轉變為重視藝術性的學問。說道篆刻印章，其歷史悠久，幾乎可說書法與篆刻是同時存在的，最早可追溯到商代，秦始皇統一六國，推行「車同軌、書同文」後，小篆成為全國通用的文字，躍上了篆刻藝術的舞台，不過真正要談到篆刻藝術興起，約是明代以後，多半都是因為學習書法，有的書者親自用石刻印，有機會接觸到篆刻印章。清乾嘉年間，金石學興盛，書家受其影響，鄧石如、吳昌碩的篆書刻印成就，出現了空前蓬勃的發展，延至現代。

書法二三事入門

以下為「說文部首次序表」，每格上為篆文、下為楷書，全表由右至左、由上而下閱讀。

小	茻	蓐	艸	屮	丨	士	气	珏	玉	王	三	示	丄	一	部首
此	步	癶	止	走	哭	吅	凵	口	告	犛	牛	半	釆	八	部首
品	疋	足	牙	齒	行	延	廴	彳	辵	是	正				部首
辛	音	誩	言	卉	十	古	句	丩	只	㕯	谷	干	舌	龠册	部首
鬥	寸	几	殳	皕	臣	臤	隶	畫	聿	支	史	又	𠂇	𠬞	部首
皮鼻	白自	几	盾	眉	目	䀠	夏	爻	用	卜	教	攴	寸	爪	部首
烏鳥	鳥	蟲	雔	瞿	羴	羊	首	艸	雈	萑	隹	習	羽	苗	部首
肉	骨	丹	死	歺	放	受	予	玄	叀	更	幺	玄	華	華	部首
曰甘	亞	珏	工	左	箕	竹	角	耒	丰	初	刃	刀	筋	部首	
豐豊食	豐豐鬯	豆皂	豆豆井	登鼓	鼓	壴喜	号	兮	可	巧	弓	曰	旨	虐虎	部首
嗇	富	富	富	富	亯	京	高	去	山	央	血	矢	入	△	部首

書法入門
二三事

永和九年歲在癸丑暮春之初
于會稽山陰之蘭亭修禊
也羣賢畢至少長咸集此

說文部首次序表

以下為篆書部首對照，依《說文》部首次序排列（每格上為楷書、下為篆形），自「來」至「亦」。閱讀順序為由右至左、由上而下。下表列出各格之楷書部首（依閱讀順序，每列由右向左）：

來	麥	夊	舛	舜	韋	弟	夂	久	桀	木	東	林	才
叒	之	帀	出	𣎵	生	乇	𠂹	華	𥝌	巢	桼	束	㯻
囗	員	貝	邑	𨛜	日	旦	倝	㫃	冥	晶	月	有	朙
囧	夕	多	毌	𢎘	𠧪	齊	朿	片	鼎	克	彔	禾	秝
黍	香	米	毇	臼	凶	朩	𣏟	麻	尗	耑	韭	瓜	瓠
宀	宮	呂	穴	㝱	疒	冖	冃	㒳	网	襾	巾	帛	白
㡀	黹	人	𠤎	匕	从	比	北	丘	㐺	壬	重	臥	身
㐆	衣	裘	老	毛	毳	尸	尺	尾	履	舟	方	儿	兄
兂	皃	𣃈	先	禿	見	覞	欠	㱃	㳄	旡	頁	𦣻	面
丏	首	𥄉	須	彡	彣	文	髟	后	司	卮	㔿	卩	印
色	卯	辟	勹	包	茍	鬼	甶	厶	嵬	山	屾	屵	广
厂	丸	危	石	長	勿	冄	而	豕	㣇	彑	豚	豸	𤉡
易	象	馬	廌	鹿	麤	㲋	兔	萈	犬	狀	鼠	能	熊
火	炎	黑	囱	焱	炙	赤	大	亦					

書法三三事　入門

于會稽山陰之蘭亭……事也　羣賢畢至少長咸集　此地……茂林脩竹……清流激湍……映帶……須……

書法入門三二事

說文部首表（篆書）

部首	部首	部首	部首	部首	部首	部首	部首								
矢	天	亥	尤	壺	壹	卒	睿	介	本	朮	巾	亦	朮	立	竝

永和九年歲在癸丑暮春之初
于會稽山陰之蘭亭脩稧
也群賢畢至少長咸集此

我們看看經典的嶧山刻石。

嶧山刻石（公元前二一九年）

嶧山刻石是李斯（公元前二〇八年）所作，他是楚上蔡人，秦代著名的丞相，文學家和書法家。秦統一前，春秋戰國長期割據分裂各有文字，當時是文字異形，語言異聲。《周禮》：「自爾秦書有八體：一曰大篆，二曰小篆，三曰刻符，四曰蟲書，五曰摹印，六曰署書，七曰殳書，八曰隸書」。秦始皇命李斯將大篆字體刪繁就簡，整理出形體整齊的文字，叫做秦篆，先秦時期，沒有紙張，寫字全靠竹簡，只有極其重要的檔案才會使用錦帛。東漢許慎《說文解字序》云：「斯作《倉頡篇》。中車府令趙高作《爰歷篇》。太史令胡毋敬作《博學篇》。皆取史籀大篆，或頗省改，所謂小篆也。」當時人們對小篆的結構不太熟悉，所以李斯與趙高、胡毋敬等人寫了《倉頡篇》、《爰歷篇》和《博學篇》等範本，供大家臨摹。以小篆為標準書體。小篆又稱秦篆，線條剛柔並濟，圓渾挺健，對漢字的規範化起了很大的作用。小篆的出現，是漢字發展史上的一大進步。

根據《太平廣記》引《蒙恬筆經》記載，嶧山刻石是楚國上蔡人李斯所整理。秦王政二十八年（公元前二一九年），秦始皇出巡嶧山（今山東鄒縣東南）時所刻。《史記·秦始皇本紀》載：「始皇二十八年東行郡縣，上鄒繹山，與魯諸儒生議刻石、頌秦德、議封禪，望祭山川之事」。《嶧山刻石》高二一八厘米、寬84厘米。兩面刻文，共15行，滿行15字，共222字，相傳李斯所書。

該碑刻文今已損毀37字，尚存185字。

～ 16 ～

嶧山刻石全文：

皇帝立國，維初在昔，嗣世稱王。討伐亂逆，威動四極，武義直方。戎臣奉詔，經時不久，滅六暴強。廿有六年，上薦高號，孝道顯明。既獻泰成，乃降專惠，親巡遠方。登於繹山，群臣從者，咸思攸長。追念亂世，分土建邦，以開爭理。功戰日作，流血於野，自泰古始。世無萬數，陀及五帝，莫能禁止。乃迄今皇帝，壹家天下，兵不復起。熇周滅除，黔首康定，利澤長久。群臣誦略，刻此樂石，以著經紀。

皇帝曰：金石刻盡，始皇帝所為也，今襲號，而金石刻辭，不稱始皇帝。其於久遠也，如後嗣為之者，不稱成功盛德。丞相臣斯、臣去疾、御史大夫臣德，昧死言：臣請具刻詔書，金石刻因明白矣。臣昧死請。制曰：可。

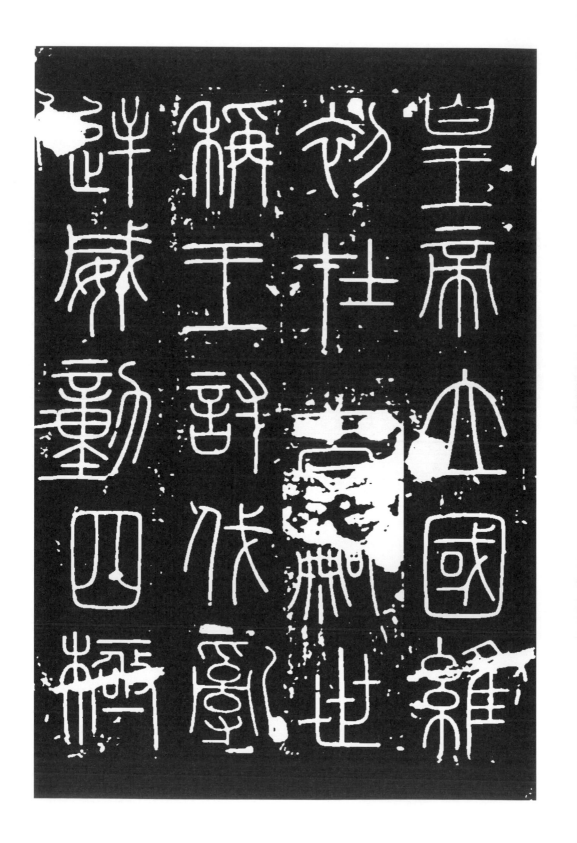

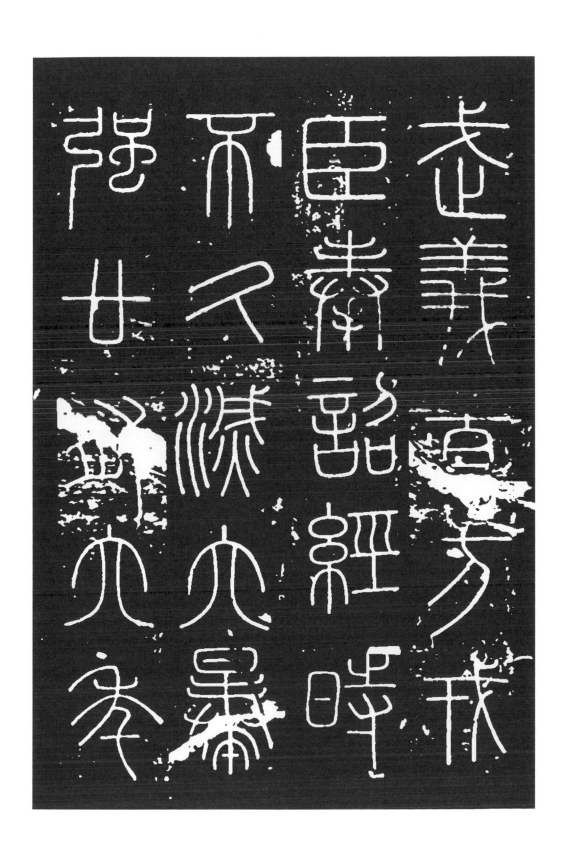

永和九年歲在癸丑暮春之初于會稽山陰之蘭亭脩稧事也羣賢畢至少長咸集此

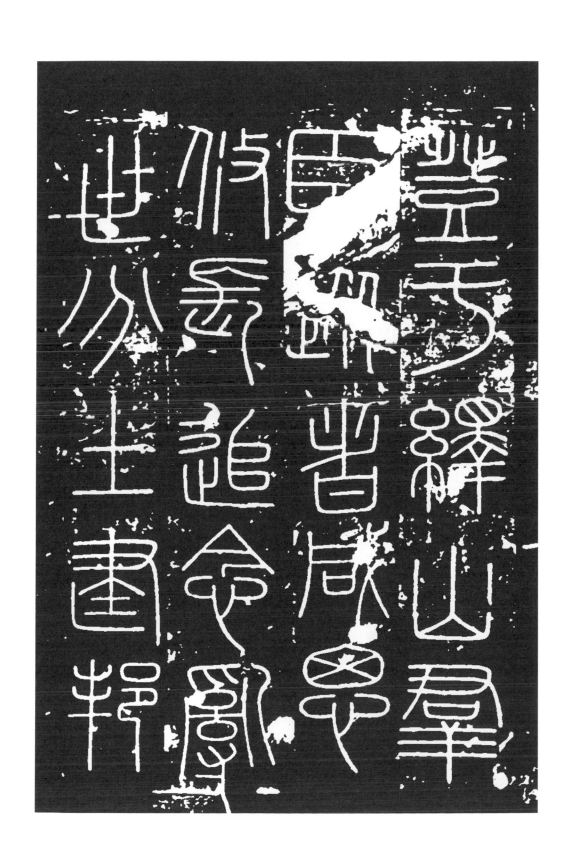

書法入門二三事

永和九年歲在癸丑暮春之初
于會稽山陰之蘭亭脩稧
也羣賢畢至少長咸集此

書法三事　入門

〜22〜

永和九年歲在癸丑暮春之初
于會稽山陰之蘭亭脩稧
也群賢畢至少長咸集此

書法三三事
入門

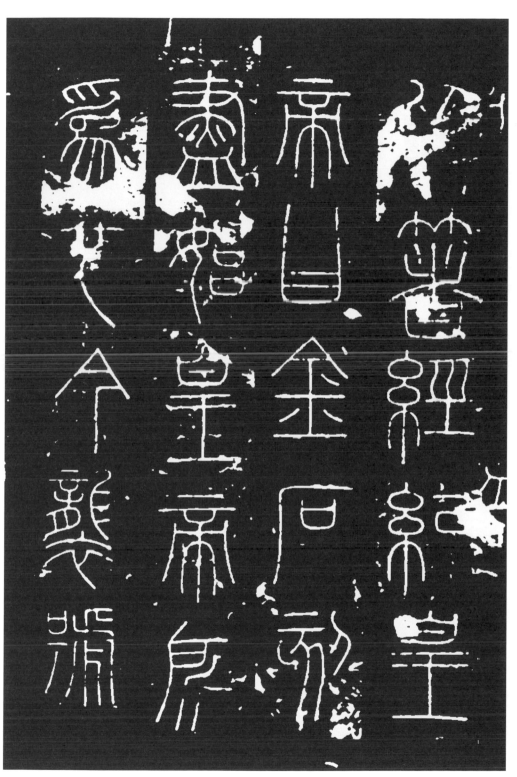

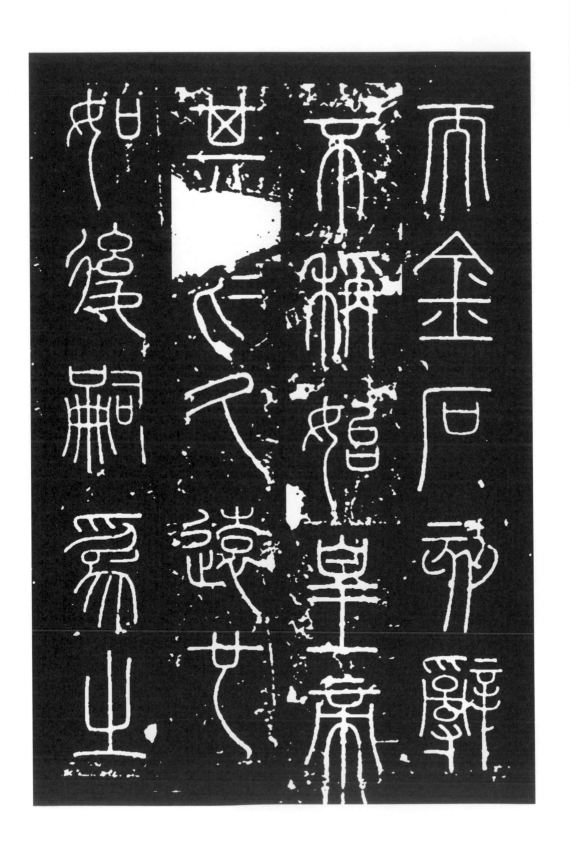

書法入門三十三事

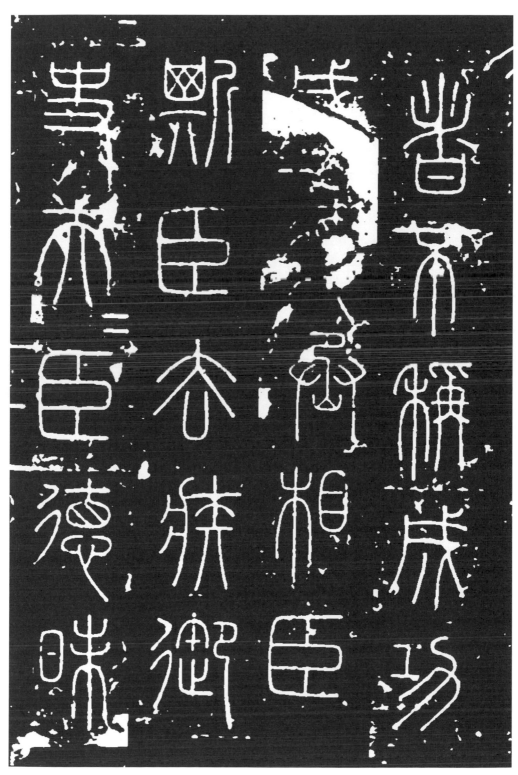

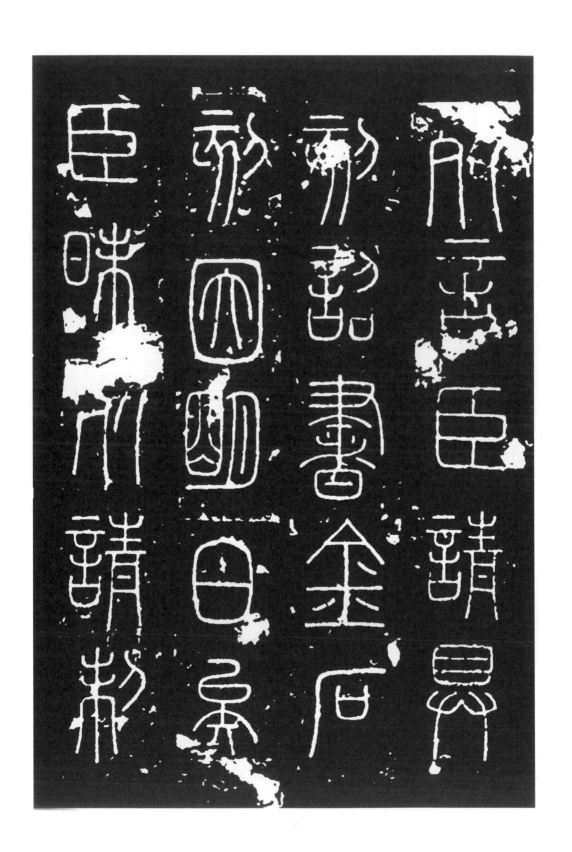

書法二三事
入門

秦繹山刻石集聯

五言

維止乃能動，因昧而能明。

道因時以立，理自天而開。

大功紀國史，古義繹山經。

道高不自荐，澤遠斯流長。

金經略成誦，白日長無為。

四野自高下，萬山時有無。

去日極可念，遠山如相親。

為言今日樂，因理昔時書。

德成言乃立，義在利斯長。

金經言不滅，道書稱無為。

白也言成萬，獻之書不群。

功高斯不伐，理定自無爭。

書久繹乃顯，理日戰而強。

昧乃明之極，昔者今所因。

亂流自起滅，遠山如有無。

相親維白石，所誦此金經。

六言

維以經史為樂，時有山澤之思。

除誦經無所作，思去日有如斯。

維止而後有定，能明遒可言強。

古言上德不德，道在無為而為。

功德稱於后世，方略具在兵書。

臣以壹經為樂，史稱萬石之家。

極四時之所樂，襲六經而成書。

有莫能言者樂，無不成誦之書。

經言樂不可極，理定數莫能爭。

自強所爭者大，不昧以復其初。

群言不襲野史，長日維誦山經。

壹威義以成德，澤經史而立言。

〜 30 〜

盛世不言遠略，臣家自昔明經。有定可除萬念，所著長奉壹經。

山古定有刻石，日高乃可暴書。樂山澤而之野，明經義以著書。

略具四時所樂，不　壹日之長。言天數始皇極，維世功在孝經。

七言

理義明時有建白，功夫定後無思維。登高因誦白也作，立石自刻獻之書。

此日一去不可復，及時為樂其無辭。澤以長流廼稱遠，山因直止而成高。

以經史為無盡義，不山澤而有遠思。有無不爭家之樂，上下相親國乃康。

請於極盛登咸世，誦此無為道德經。維於經義有獻可，不從時世復　長。

道理分明方及遠，功夫長久可為山。感樂極之五六日，著書可以廿萬言。

盡日相親維有石，長年可樂莫如書。日莫萬山如無有，天高四野極分明。

自古以有年為樂，方今如初日之長。白日無為羣動止，金經成誦萬言除。

始於在家能及遠，因之為道如登高。遠山相從久不去，亂石幫立長無言。

言之高下在於理，道無古今維其時。無言者天此理顯，有道之世其日常。

古書明昧久乃顯，遠山高下初如無。六經盡為道而作，羣書以久繹乃明。

極盡四時之所樂，自成壹家以立言。時繹古書明古義，請從山野著山經。

久從山澤言辭直，除去經書家具無。自天降康年乃有，及時為樂臣所能。

昔之所經極可念，今如不樂請復思。略誦古今成野史，具言企石著山經。

世不能爭維此理，臣之所樂莫如書。

永和九年歲在癸丑暮春之初，會于會稽山陰之蘭亭，脩禊事也。羣賢畢至，少長咸集。此地有崇山...

一筆書

二筆書

三筆書

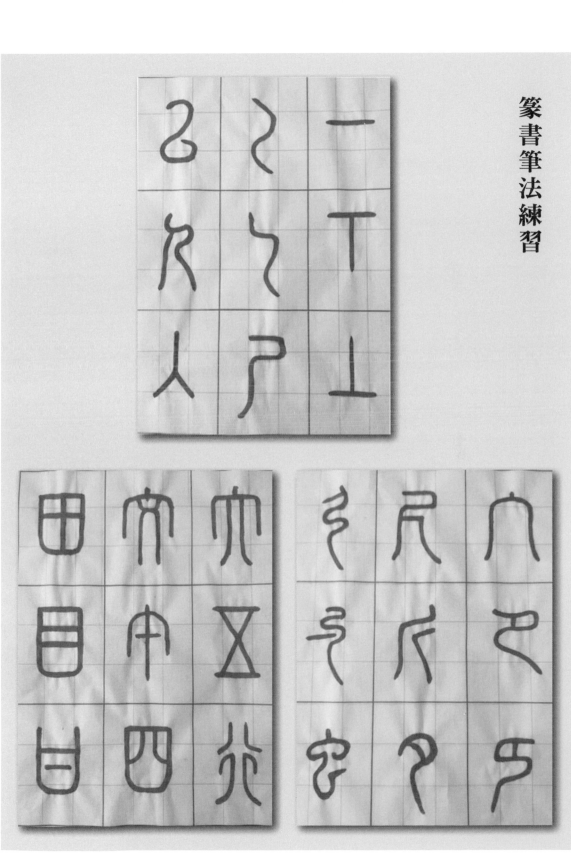

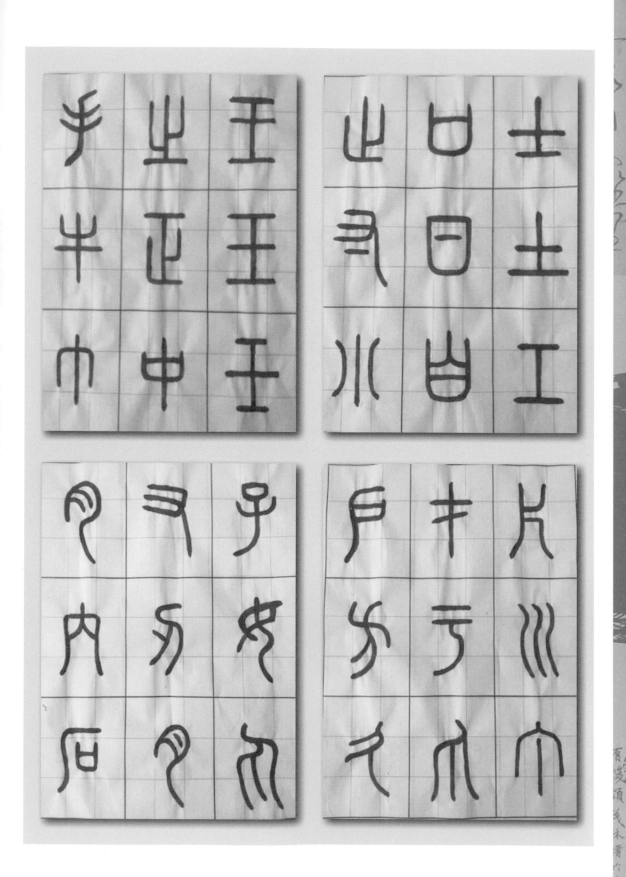

第三節 概說漢隸六碑

隸書起於秦代（公元前二一九年），係從篆書演化而成的隸書字體，以竹簡作為書寫材料。史傳程邈所作，秦簡牘帛書就有隸書筆勢蹤跡，春秋時代時之隸書以古隸稱之，但於漢魏普遍使用。隸書也叫「隸字」、「左書」，由於漢代時紙張 蒙數量有限，居民仍習慣在竹木上寫字，如木簡、竹簡，見於漢代簡牘，史游的《急就篇》是當時寫隸書的識字書，著名的《居延漢簡，公元前一○二年》書體為隸書章草，及《敦煌漢簡，約公元前九八至公元一三七年》書寫內容包括隸、草、行三種書體。在結構上，為了書寫方便、快速，把篆書筆型，偏重圓轉、對稱的線條筆畫，變化為方折線條。晉朝（公元二六五年至四二○年）衛恆的《四體書勢》說：「秦既用篆，秦事繁多，篆字難成，即令隸人佐書，曰隸字。」，隸人（指胥史，即辦理文書的小吏），秦朝嚴刑竣法，違規者眾，秦始皇採用減省「大篆」與「小篆」之筆法，成為一種比較簡易之字體，將小篆由隸人的快速寫法，用於一般公文，其筆勢、結構都與小篆不同，即成隸書之源。又因隸書簡捷，以佐篆書，所以又稱為「佐書」。中國文字在小篆以前仍然遵從「六書」造字原則，漢隸後較不在限於「六書」原則，造形已有變化，書寫者多，隨著生活改善，增加書寫創意，漸成為一種充滿藝術價值的字體。殷墟甲骨文、居延漢簡、敦煌藏經洞文書、故宮明清檔案是王國維所稱的二十世紀初中國學術界四大發現。

西漢（公元前二○二年至八年）初期字體，仍然偏重沿用秦隸的風格，到新莽時期（公元九年至二三年）開始產生較大變化，筆畫有波磔的隸書或八分隸，產生了點畫的波尾寫法。到東漢時期（公元二五年至二二○年），產生了眾多風格，並留下大量石刻。魏晉以後的書法，草書、行書、楷書迅速形成和發展，隸書漸退，經歷了一個較長的沉寂期。於今有學者考證論述概分，秦隸與漢隸有稱古隸，魏晉以後演化而來的楷書，佐書，又稱今隸。又有說唐代人將今日之楷書稱為「隸書」，將漢隸稱為「八分」，以為區分亦為參考。清劉熙載《藝概》：「小篆，秦篆也；

八分，漢隸也。秦無小篆之名，漢無八分之名，名之皆後人也。」。對於「八分」體的說法，今仍未有確鑿定論，但現在習書法者已少提。

一、秦隸

當初秦隸與小篆相差不遠，隸書是變化秦時的篆書字體，如１.曲線為直線，２.劃線為點，３.變圓為方，且將文字偏重實用原則，逐漸脫離象形而進於意象使用，筆畫趨於簡省，比書寫篆書容易，所以有「隸書篆之捷也」之謂。

二、漢隸（八分）

漢隸的筆法，已與秦隸漸亦不同，西漢的隸體筆畫較秦隸簡省，但尚無波磔（捺筆挑勢）。而在西漢與東漢也有差異，而至東漢時，始有波捺，有「八分」呈現。隸書的結構打破了六書的傳統，為楷書奠定了基礎，增加書寫的效率，是漢字發展變化的一個轉折點。漢代最發達之字體為逆筆行鋒，波磔呈露之「八分」體，俗稱「漢隸」，亦就是漢代之代表字體。八分書體傳為王次仲所作，後漢是「八分」體之全盛時代，秦代立碑僅限於帝王階級，以記功德，而漢代則無此限制，達官顯宦，皆可立碑，即小吏庶民有德有功於世者，地方父老，後代子孫，均可為之立碑，故風盛一時，而碑記文字仍採用「八分」體以昭鄭重，是為漢碑。

隸書包括「秦隸」與「漢隸」，皆稱古隸，亦有稱漢隸為「今隸」，但就字體演進而言，則「秦隸」與「漢隸」分別顯著。因秦代隸書雖使用方筆書寫，但其結構仍存篆意，而漢隸則多逆筆行鋒，字體寬扁且波磔表現。故秦代隸書，或漢隸近於秦隸筆意結構者，亦稱為「古隸」。

因近代考古發展，出土資料繁多，今以隸書出現年代排列，簡介漢朝著名的六個碑，石門頌（公元一四八年）乙瑛碑（公元一五三年）、禮器碑（公元一五六年）、史晨碑（公元一六九年）、曹全碑（公元一八五年）、張遷碑（公元一八六年）、

1、石門頌（公元一四八年）

全稱《漢司隸校尉楗為楊君頌》，又稱《楊孟文頌》、《楊孟文頌碑》、《楊厥碑》。東漢建和二年（公元一四八年）十一月刻，摩崖隸書，是為崖石刻的代表作，與洛陽《郙閣頌》、甘肅成縣《西狹頌》並稱為「漢三頌」。《石門頌》是石門摩崖石刻「漢魏十三品」中最佳的石刻，被視為東漢隸書珍品，漢隸石刻代表作之一。《石門頌》原刻為豎立長方形，22行，每行30、31字不等，縱二六一厘米，橫二〇五厘米，全文共六五五字，內容為漢中太守王升為表彰順帝初年的司隸校尉楊孟文等開鑿石門通道功績，由王升撰文，目前保存在漢中市博物館。清代張祖翼評說：「三百年來習漢碑者不知凡幾，竟無人學《石門頌》者，蓋其雄厚奔放之氣，膽怯者不敢學也，力弱者不能學也。」。

傳統中的中國碑帖，當代同時很多人寫的一筆好字，大部分是中、小楷的範疇，但是到了大字方面，就很少有人能寫好。蘇東坡云：「大字難於結密而無間，小字難於寬綽而有餘。」所以可見到大字作品是很少的。《石門銘》的紙張是崖面，因為廣闊，無紙張限制，大書深刻，書勢自然開張、氣勢雄偉、天成意趣，表現出壯大的陽剛之美。

此刻書體，書家認為整齊規範，大氣磅薄，用筆揮灑自如，筆畫變化多端，筆勢縱放，筆畫粗細雖區別不大，感情豐富，奇趣橫生，不拘一格。但自然豪放，字畫偏於瘦硬，結構疏朗，線條奔放帶篆、帶草、帶行之意趣，被書家稱為「隸中之草」。《石門頌》繼承了古隸以圓筆為主，用筆率性簡潔，巧妙地融合方筆與圓筆的變化，逆鋒起筆，中間運筆沉著穩重，收筆回鋒，提按粗細變化的幅度不大，少有雁尾，故筆畫古厚含蓄而富有彈性，為其特色。楊守敬《平碑記》云：「其行筆真如野鶴閒鷗，飄飄欲仙。六朝疏秀一派，皆從此出。」。商務印書館出版的《辭海》，封面「辭海」二字，就取自於《石門頌》，對後來的書法藝術發展產生了巨大的影響。

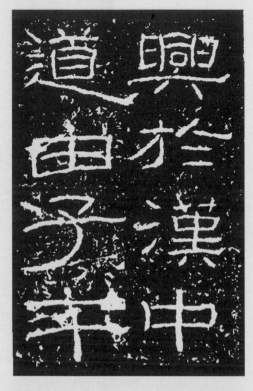

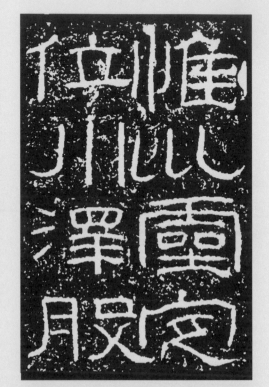

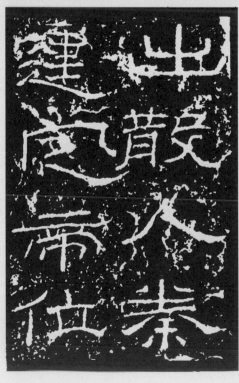

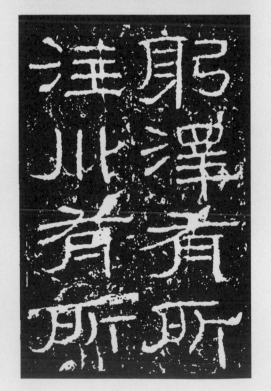

書法入門三十三事

摘錄部分石門頌圖片（資料來自網絡）

書法入門二三事

永和九年歲在癸丑暮春之初　于會稽山陰之蘭亭脩稧　也群賢畢至少長咸集此

2、乙瑛碑（公元一五三年）

全稱為《漢魯相乙瑛請置孔廟百石卒吏碑》，刻於東漢桓帝永興元年（公元一五三年）六月，在山東曲阜孔廟大成殿東廡。碑高3.6米，寬1.29米，隸書18行，行40字。後有宋人張雅圭題字一行。此碑記司徒吳雄、司空趙戒，以魯相乙瑛之言，上書述請在孔廟置百石卒史一人，執掌禮器廟祀之事，並提出此官任職條件。

乙瑛碑為上書朝廷之奏，內容具宗廟之勢，以書寫風格而言，是八分隸書標準規範，沉厚方正典型的漢隸表現，不似《石門頌》豪放逸情。起筆切鋒方筆形態，剛柔相濟，收筆圓轉出鋒。平畫直線表現明顯，波磔線條，明顯突出，是為漢隸重要的特徵表現，用筆沉著厚重，結字端莊雍容，。

清代方朔《枕經金石跋》所言：「乙瑛在三碑為最先，而字之方正沉厚，亦足以稱宗廟之美、百官之富。翁覃溪閣學，謂骨肉勻適，情文流暢，漢隸之最可師法者，不虛也。」。王箬林太史謂之雄古。清代梁巘《評書帖》說：學隸書宜從乙瑛碑入手。漢碑中乙瑛碑屬，規範平正，適合初學，左可通雄偉一路，右可通雅逸一路。《古代碑帖鑑賞》稱：《乙瑛碑》的結字看似規正，實則巧麗，字勢向左右拓展。書風謹嚴素樸，為學漢隸的範本之一。

乙瑛碑筆畫工整勻適，用筆方圓兼備，點劃秀潤，骨肉勻適，形態各異，轉折處銜接工整有力，字體清晰，為漢隸成熟期的典型作品。

書法 入門 二三事

司徒臣雄司
空臣恭稽首
喜魯前相瑛

出玉家錢給
大酒直須
謹問大常祠報祠

特立廟褒成
牛四時來祠
讚神明故
集四時來祠

摘錄部分乙瑛碑圖片（資料來自網絡）

永和九年歲在癸丑暮春之初
于會稽山陰之蘭亭脩禊
也羣賢畢至少長

〜41〜

3、禮器碑（公元一五六年）

全稱《漢魯相韓敕造孔廟禮器碑》，又稱《韓明府孔子廟碑》、《魯相韓敕復顏氏縣發碑》、《韓敕碑》等，東漢永壽二年（公元一五六年）立，現存山東曲阜孔廟。碑身高150厘米，寬73厘米，四面皆刻有文字。碑陽16行，滿行36字，碑陰3列，列17行；左側3列，列4行，右側4列，四面皆刻有文字。文後有韓敕等九人題名。記述魯相韓敕尊崇舊規，重新塑造了許多祭祀用的禮器，吏民共同捐資立石，刊刻捐資者姓名及錢數於碑側及碑陰，以頌其德事。此碑線條用筆細勁有力，輕重有別，富明顯變化，方整秀麗，字跡清勁秀雅，是書法藝術性很高的作品，碑之後半部及碑陰書體精彩，被稱為隸書極則，金石家評價藝術價值極高，亦被認為是漢碑中經典之作。

明郭宗昌《金石史》評云：「漢隸當以《孔廟禮器碑》為第一」，「其字畫之妙，非筆非手，古雅無前，若得之神功，非由人造，所謂『星流電轉，纖逾植髮』尚未足形容也。漢諸碑結體命意，皆可仿佛，獨此碑如河漢，可望不可即也。」。

清王澍《虛舟題跋》評云：「隸法以漢為奇，每碑各出一奇，莫有同者；而此碑尤為奇絕，瘦勁如鐵，變化若龍，一字一奇，不可端倪。……書到熟來，自然生變。此碑無字不變。」又說，「唯《韓敕》無美不備，以為清超卻又道勁，以為道勁卻又蕭括。自有分隸以來，莫有超妙如此碑者。」

若重複出現相同的字，其字結構卻無重複，點畫形態各有變化，顯示書寫者的功力不俗。

筆端用力，瘦勁剛健，捺劃粗壯，行筆韌性快速，燕尾較多方形收筆，出鋒尖挑氣勢沉穩，充分展現了和諧、結字端莊、秀美的整體特徵。該碑陽字部分章法排列，縱橫規律有序，清晰勁健。碑陰字部分排列參差不一，雖有行距規範，字但距不齊，抒情性強，具流動感，生氣盎然。

〜42〜

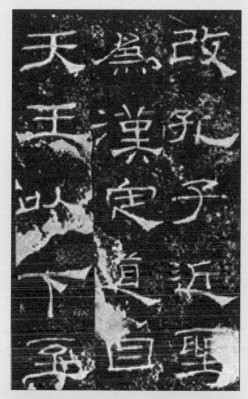

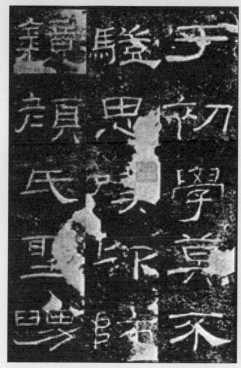

摘錄部分禮器碑圖片（資料來自網絡）

書法入門二三事

4、史晨碑（公元一六九年）

《史晨碑》又名《史晨前後碑》，無碑額，兩面刻，現存山東曲阜孔廟，碑文記載魯相史晨，奏祭祀孔子的奏章。碑通高207.5厘米，碑身高173.5厘米，寬85厘米，厚22.5厘米。前碑全稱《魯相史晨奏祀孔子廟碑》，刻於東漢建寧二年（公元一六九年）。十七行，行三十六字，字徑3.5厘米。後碑全稱《魯相史晨饗孔子廟碑》，十四行，每行三十六至三十五字不等，記載孔廟祀孔之事。文後有武周正書題記四行。此碑為東漢後期漢隸邁入規範、成熟的典型。

枕經堂題跋中所述，「清方朔以為《史晨碑》書法則肅括宏深，沈古遒厚，結構與意度皆備，洵為廟堂之品，八分正宗也。」。何紹基〈史晨碑跋〉說：「東京分書碑尚不乏，八凡遇一碑刻，則意度各別，可想古人變化之妙。要知東京各碑結構，方整中藏，變化無窮，魏、吳各刻，便形板滯矣」。清代萬經在《分隸偶存》中評論說：「修飭緊密，矩度森嚴，如程不識之師，步伍整齊，凜不可犯。」

該碑字劃，起筆筆勢重按，行筆圓渾內斂淳厚，結字工整精細、方正，橫豎平直，端莊典雅，波挑分明，挑劃有漢末方棱的風氣，卻有溫文爾雅，端莊肅穆。章法嚴謹，字形結構疏密勻適，規矩，漢隸中屬平正且規矩的書法，是當時官文書體的典型，其書意樸實，線條明朗端莊俊美，歷史評價為漢碑之逸品，初學入門尚稱適宜。

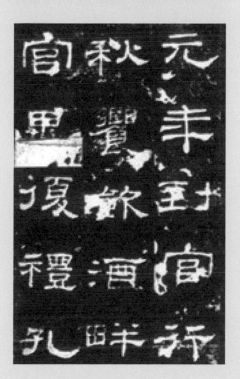

摘錄部分史晨碑圖片（資料來自網絡）








書法 入門 二三事

永和九年歲在癸丑暮春之初
于會稽山陰之蘭亭脩禊
也者賢畢至少長咸集此

書法入門二三事

永和九年歲在癸丑暮春之初
于會稽山陰之蘭亭脩禊
也者賢畢至少長咸集此



書法 入門 二三事

永和九年歲在癸丑暮春之初
于會稽山陰之蘭亭脩禊
也者賢畢至少長咸集此

書法入門二三事

永和九年歲在癸丑暮春之初
于會稽山陰之蘭亭脩禊
也者賢畢至少長咸集此

5、曹全碑（公元一八五年）

曹全碑，全稱《漢郃陽令曹全碑》，是中國東漢時期重要的碑刻，為王敞記述曹全生平，立於東漢中平二年（公元一八五年）。碑高約253厘米，寬約123厘米，長方形，無額，石質堅細。碑體兩面均刻有隸書銘文，保存在陝西省西安博物館碑林。碑陽面20行，每行45字；碑陰面有5列，每行行數不同，詳細分佈可網路查詢。該碑在漢隸中此碑獨樹一幟，代表作品之一，筆畫止行細緻，長短兼備，風格清麗秀逸，結體勻整，歷代書家推崇欣賞，近代甚為流行。

清孫承澤讚譽其：「字法遒秀逸致，翩翩與《禮器碑》前後輝映」，乃「漢石中之寶也」。萬經評：「秀美飛動，不束縛，不馳驟，洵神品也。」，南海康有為先生則認為其與《孔宙碑》為「一家眷屬」，「皆以風神逸宕勝」。徐樹鈞在其《寶鴨齋題跋》中稱其碑陰書法「神味淵雋，尤耐玩賞」。由前人評析可知，《曹全碑》典雅逸靜是最顯著的審美特徵。圓筆運行，圓勁如篆勢，形體多呈扁形，雖瘦而腴，行筆提按極為分明。波畫「燕尾」圓潤精到，捺劃波磔骨瘦有力，轉折兼用。碑中鉤畫形態獨特，似撇畫，似捺畫，似點，甚為多意。碑中主、副撇畫分明，筆法變化豐富，視為隸書的經典之筆。用筆工整精細，結體舒展，字跡清晰。

其先蓋周之胄　敦煌效穀人也　君諱全字景完

其爾勳福祿波　敦翦伐段商阮　君武王東乾之

或居隴西或家　安定不審散武都　此右在扶風不在

摘錄部分曹全碑圖片（資料來自網絡）

6、張遷碑（公元一八六年）

《張遷碑》篆額題，全稱《漢故穀城長盪陰令張君表頌》，亦稱《張遷表頌》，有碑陰題名，刻於東漢中平三年（公元一八六年），現存於山東東平縣泰安岱廟，碑高285厘米，寬96厘米，上二列十九行，下列三行，共十六行，滿行四十二字。書法質樸厚重，方整多變，碑陰筆法流暢。碑文記載了張遷的政績，係故吏韋萌等人，對張遷的追念。碑文書法多別體，書者姓名未署，孫興刻石，所以有人懷疑是摹刻品，但就端直樸茂之點而言，非漢人不能，所以決為當時之物。碑陰所刻人名，書亦雄厚多姿。此碑出土較晚，其字體嚴密方整而多變化，保存完好，亦為漢碑中的上品。

明王世貞評其書云：「其書不能工，而典雅饒古意，終非永嘉以後所可及也。」，清萬經評其書云：「余玩其字頗佳，惜摹手不工，全無筆法，陰尤不堪。」，孫退谷評其書云：「書法方整爾雅，漢石中不多見者。」，楊守敬《平碑記》云：「顧亭林（顧炎武）疑後人重刻，而此碑端整雅練，剝落之痕亦復天然，亦是原石，顧氏善考索而不精鑑賞，故有此說。」又云：「篆書體多長，此額獨扁，亦一格也。碑陰尤明晰，而其用筆已開魏晉

摘錄部分張遷碑圖片（資料來自網絡）

風氣，此源始於《西狹頌》，流為黃初三碑（《上尊號奏》、《受禪表》、《孔羨碑》）之折刀頭，再變為北魏真書，《始平公》等碑」，此碑字體大量滲入篆體結構，用筆以方為主，稜角分明，結構謹嚴，方勁沉穩，具有方、平、齊、直的特點。碑陽之字，樸雅秀儁，碑陰之字稍見放縱，皆高潔明朗，學漢隸者，亦常以此碑為範例。

漢隸大部屬廟堂隸書，是漢隸書體漸趨成熟的標誌。它的點畫、結構和章法與篆書大異其趣，都很規矩，作品看來組合完美，和諧一致。現今網路資訊與印刷發達，使我們當代人可輕易看到，諸多古人之真跡墨寶，相較於前人的訊息置乏，實不可同日而語。由以上摘錄漢隸六碑淺談的差異與特色，發現沃德利成書畫院之文章對漢隸六碑的分析更為透徹深入，故以其結語為本文淺談的結尾。原文作者言：「我給這幾個碑的評價是：《乙瑛碑》中庸、《禮器碑》金石氣明顯、《史晨碑》老實、《曹全碑》美、《張遷碑》是隸書不太成熟時的作品、《石門頌》與篆書關係最近。

在我這個初學者驗證感覺《曹全碑》秀麗（自我感覺臨摹起來比較難掌握，很容易寫出甜俗之氣，《張遷碑》拙樸、《石門頌》豪放、《史晨碑》規矩、目前喜歡的是《乙瑛碑》和《禮器碑》，但《禮器碑》的筆畫太細，也許是先入為主，所以最喜歡的還是正在臨寫的《乙瑛碑》，看來我這人還是比較中庸。查找了很多資料，看過了這麼多碑帖後，我終於明白，原來人們把隸書稱為「八分」是指捺法用磔，意思是筆毫盡力鋪散（使到八分筆力）而急發的書寫方法，接下來就該是不斷地練習了……」。由此可知，寫好作品的不變法則，就是不斷地練習是重要的。

書法的特色，在不同時代有不同風格與感情，充滿文藝抒情的投入，經歷長時間的沉澱與累積，以今人的筆法，顯現現代的社會與經濟活動，傳承時代的使命與情境，書寫形式與內容，從寫形、寫意、自創等新篇章，使得作品多彩多樣。且現在科技與考古非常進步，隸書碑體陸續出現，保存的條件愈來愈好，以上六種比較知名且有代表性，且原碑實體目前分佈在大陸各省，對有興趣的讀者，不妨規畫旅遊碑體行程，尋幽訪勝一番。

第四節　飛動的草書

「草書」是一種有組織有系統之節省線條書體，創自漢初（公元前二〇二年—公元二二〇年），漢朝是秦朝後出現的朝代，在中國歷史上歷時最久且極具代表性的皇朝，包含西漢、王莽新朝、東漢，其有承先啟後的重要地位。約經歷四百年的歷史，期間出現了草書，其演變過程，從「章草」、「今草」、「狂草」及現代之「標準草書」。

「章草」它出現較早，字字獨立，書寫便捷、簡易，以隸書基礎上演變而來，算是一種隸書草書。「今草」延續章草之後，因楷書出現，又演變成類似楷書草書，也是書寫迅速簡易，形成有的字上下連筆，末筆與起筆連結。今草使每個字將楷書的部首結構，使用單純的草書符號做規律的簡化，更有許多不同楷書部首都可以用一個草書符號代用，有時變得不易識別，若非記憶或常看的話，會看不懂，因此使用時需要查閱草書資料。六朝（公元二二二年—公元五八九年）時為與章草區別，而稱今草。一般也有以王羲之、王獻之等人的草書稱為今草。

一、章草

「章草」為漢初通行字體之一種，源出「隸書」，傳為黃門令游所作。四庫書目提要「所章草者，正因史游作是書，以所變草法書之，後人以其出於急就章，遂名章草者」。寫章草可視為學草書的過渡，是隸書的草寫，其筆畫仍有隸書的波磔餘痕，橫筆上挑，捺劃為燕尾，字字獨立而不連接為其特色，早期考古書跡稀少，自本世紀以來，各地

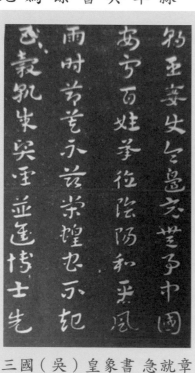

三國（吳）皇象書　急就章

考古發掘出大批的竹木簡牘和帛布書跡，使我們較為瞭解竹簡，因大量出土研究，它是研究戰國楚文字和西漢初年書法的重要資料。章草之特點，較八分體（隸書之後的八分，是篆隸之間的過渡書體，為王次仲所創，為誇張的隸書或隸楷之間的書體）為省略，而保有其波磔，氣度厚實，筆筆獨立，不相連帶，可說為八分體之草體。先秦時代，書法與文字從應用性走向藝術性且漸趨完美，從而奠定了在中國書法史上的特殊地位。

二、今草

「今草」即今現行之章草，世傳為後漢張芝（伯英）所創。張芝精「章草」研其體勢，去其波磔，每字一筆而成，偶有不連，而形斷神接、是為「今草」。今草與章草，不同之處，是章草中所存八分體之波磔，在今草中不復存在，而連帶之筆特多。所謂「書之體勢，一筆而成」。此外更不同者為每一字之姿態，可以就自己之意念加以發揮，一個字而有多種不同之寫法。王羲之所謂：「一形眾象萬字皆別」。即是形象儘管可以變化，但是字體需求主要不是結構，而是體勢。

晉王羲之上虞帖
（部分摘錄）

晉王羲之十七帖
（部分摘錄）

三、狂草

到唐朝（公元六一八年—公元九〇七年）時，草書成為一種書法藝術，因而演變成為「狂草」，減弱了作為日常傳遞文書的功能，草書書法成為一種藝術的賞析作品，講究間架、紙的黑白佈置，書寫內容是否讓人瞭解，以為其次重要了。當時狂草書寫，多是從上到下，以豎行書寫，有時會把兩個字寫成一個符號，或稱「詞聯」符號。例如「頓首」或「涅槃」等，都有草書詞聯符號。

傳說「狂草」之得名，是由於唐朝張旭每次作書，多以酒精刺激情緒，有時還要借助自然現象觸發靈感，但實際說「狂草」是由於所書時「疾速」與「詭奇」及所表現出來之狷狂氣勢而得名。

在中國書法藝術領域裡，草書則足以表現個人性靈、氣度、學養與創造新體之意境，同時草書亦是最不易學之一門，而狂草又以詭奇、疾速，姿意縱情見稱，更非每個人可以容易學好。張旭和懷素是唐朝草書大家。

唐 張旭 肚痛帖（部分摘錄）

唐 孫過庭 書譜（部分摘錄）

書法入門三三事

唐 懷素 草書（部分摘錄）

懷素家長沙，幼而事佛，經禪之暇，頗好筆翰，然恨未能遠親。

詩故敘之曰，開士懷素，僧中之英，氣概通疏，性靈豁暢。

陟覩其筆力，勖以有成，今禮部侍郎張公謂，賞其不羈，引以遊處。

書法入門二三事

永和九年歲在癸丑暮春之初，于會稽山陰之蘭亭脩稧事也。羣賢畢至，少長咸集。此

唐　張旭　　心經（部分摘錄）

書法入門三三事

四、標準草書

「標準草書」，並非是一獨創之字體，而是收集歷代所存之草書歸納起來，加以科學整理分析，然後確定書寫之標準，能在簡化與省略之原則下，不失規矩之方法，成為大家可瞭解與依法學習的範本。由於草書是最自由之書體，因其自由，就容易降低準確性，如上所述草書展到「狂章」之階段，已經脫離了應用之範圍，而以自己之意為之。寫草書若無書法基礎者，不但寫得讓人看不懂，而且畫虎不成反為犬之譏。

于右任先生創造「標準草書」之目的，乃為適合時代潮流，從歷代草聖遺蹟及漢晉簡冊磚石中，加以整理，期使草書字體，化為實用工具，由繁而簡，易識易懂，由難而易，當然亦須經常練習臨摩記憶，才能自然熟悉。

于右任 題標準草書百字令

（部分摘錄）

歷代對草書的筆法與結構，都有一些專著，如崔瑗的「草勢」，索靖的「草書勢」，蕭衍的「草書狀」等。草書之所以迷人，因有自己的特色，不同於其他書體。表現出形象的活潑，筆法的靈活飛動，墨色的淋漓與多變，疏情暢快。

秦末漢初，由於書體演變由繁趨簡，用筆的自由活潑，遂產生了最能表現個性，而且具有抽象美的草書。最初的草書習稱章草，用於應付緊急文書的需要，吳皇象的急就章即為典範。漢至東晉，書家結合章草與新興的楷書與行書，再創今草，以王羲之、王獻之父子成就最高。王羲之的十七帖是今草中的聖品。草書中最放縱的狂草，創發於唐，筆勢疾速奔放，結構省簡多變，是各種書體中最自由不拘的一體。唐朝的張旭與懷素最為著名。張旭結合自然的變化與個人的感受，融入書法之中，將書法的藝術性發揮到極致。懷素師承張旭書風天然奔放，其自敘帖幾乎全用中鋒，放任氣勢運筆極速，故有奔蛇走虺，驟雨狂風之勢，都是可參考的佳作。

于右任　出師表
（部分摘錄）

第五節 淺述縱逸的行書

行書是在楷書的基礎上開始發展的書體,其介於草書與楷書之間,比楷書簡易,書寫快速且較為自在的字體,只要寫得快些,自然而然地會成為行書。字體表達比草書收斂,易於辨識,為日常生活中常用的書體,如果從書寫的立場而言,只要把楷書寫好,行書也就不難寫了。行書點畫字形近於楷書,而筆法則與草書相通。西漢(前二○二年—公元二五年)末年到東漢(公元二五年—公元二二○年)期間,正是隸體向楷、草、行書過渡階段。

在漢朝初期,尚無行書之類的書體出現,當時流行的無論隸、草隸、草書等字體,都有波磔的存在,到三國魏朝末(二二○年—二六六年)到西晉(約二六五年—三一六年)前後,字體雖有波磔但漸漸式微,慢慢形成行書字型,使初期風格上的華麗且富拙稚的波磔筆鋒味道,被寫法上帶有簡便結體和章草連帶的運筆,已具有行書的特點所取代,發展過程中其字的結體和筆法帶有過渡體的意味。

另外,行書名稱的來由,必須提到魏朝的鍾繇和晉朝的王羲之,他們都會寫三種書體:一為銘石書(指刻在碣石上的書體,一般為楷書為之,表示莊重,自唐武則天以後,才見有行書、草書入碑),二為章程書(即八分書,亦為學童識字教學所用的書本),三為行押書(在書信上詢問近況,是一種實用性高的書體)。上述說法,可以在六朝時宋的一位名叫羊欣的著述:「古來能書人名」上看到。唐朝著名的書法理論家張懷瓘云:「案行書者,後漢潁川劉德昇所作也,即正書之小偽,務從簡易,相間流行,故謂之行書」。王愔云:「晉世以來,工書者多以行書著名,昔鍾元常善行狎書是也。」故有行狎之義存焉,所以行書的名稱是來自這種行押書的事。同時,行書的名唐朝人在楷書篇上亦說:「真如立,行如走,草如奔。」雖然這是頗為有趣的比喻,但行書的名

稱並非出自此處。如上所述可知行書，可視為一種簡便的字體，但是如果把它進一步做為藝術表現的工具，行書的表現就顯得十分複雜，而且千姿百態，變化無窮，非常有趣的姿態，但行書也存在著一定的規律，其筆法和結構與楷書大同小異，學習行書，既要以楷書為基礎且為基本功，所以楷書和行書的書寫關係甚為密切，學習行書起來就比較容易理解，容易上手，必須注意到行書的本身特點，下筆、收筆、轉折多順勢而為，從字帖一提筆便能寫得出行書，靈活多變、各有千秋，但若要寫得更好看、更流暢，就要加強練習。翰林粹言：「行書非草非真，兼真謂之真行，兼草謂之草行。」。王珉贊曰：「非草非真，發揮柔翰，星劍光芒，雲虹照爛，鷺鶴嬋娟，風行雨散，劉子濫觴，鍾胡彌漫。」。

由此可知東漢末年，行書逐漸萌芽發展，曹魏時的鍾繇擅名一時。東晉王羲之在其質樸的基礎上加以美化，創造出另一種秀麗典雅的風格，尤其所書蘭亭序是備受讚賞的代表作，號稱天下第一行書。王羲之《蘭亭集序》、顏真卿《祭姪文稿》、蘇東坡《寒食帖》合稱「天下三大行書字帖」。若一直探訪行書的這種變化時，除了書寫、易識、通用外，增加了其藝術價值，可供一般人之欣賞，會感到趣味無窮。

行書藝術到了宋代達於高峰，尤以蘇軾、黃庭堅、米芾成就最高。蘇軾用筆圓潤含蓄，結字開張，自成一家風貌。米芾則從楷書中，強調八面出鋒，敢以側鋒取勢，結字側倒多姿，有「沉著痛快、盡態極妍」之聲。元代趙孟頫提倡復古，跨越前人，對二王父子書法的傳續與中興，最為直接，其作品筆法極熟，風格流暢圓潤，對元朝以後的書壇影響極大。清代中葉，金石學大興，書法在包世臣等人崇碑抑帖之說的推動下，行書亦帶有篆、隸之氣，以何紹基最為著名。二王行書，流傳甚多，宋淳化閣帖，清三希堂帖，行書所佔不少。

～58～

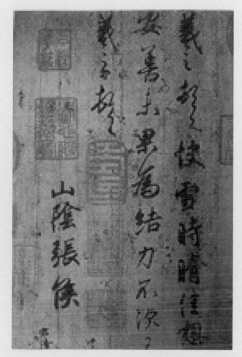

快雪帖（摘錄）

王羲之 二謝帖
（摘錄）

哀禍帖（摘錄）

王羲之　喪亂帖（摘錄）

顏真卿　祭姪文稿（摘錄）　　　蘇東坡　寒食帖（摘錄）

第六節 楷書隨筆

說到楷書，就會想到規矩、工整、端正、標準的字體，楷書字體從部定的規範資料庫，或從網路皆可查到，非常方便，我們從它存在與演化的歷史，由書體發展簡表，就知道楷書是歷久彌新的字體。我們用毛筆寫字，大家都不陌生，但用毛筆寫好看且漂亮的楷書，就感覺不容易。楷書的基本筆畫，可用永字八法描述，包含點、橫、豎、鉤、挑、彎、撇與捺，若以筆勢而言，概括為側、勒、弩、趯、策、掠、啄與磔，每筆各有特色與型態，對每一楷書字體的筆順與筆意，是為互相呼應，一次到位。歷史上研究楷書線條、筆法、結構、均間、穩定與字型⋯等的書法家不乏其人，如歐陽詢三十六法，李淳的大字結構八十四法等。對初學者而言，這些資料對瞭解楷書字體是不錯的指引，每一筆畫的起筆、行筆與收筆，都有一定的方法與步驟，循序步進，抓到訣竅，經常持續練習臨寫，熟悉筆意與筆順，體會線條佈局，即可漸入佳境，也是練好字體必須的基本條件。

古人學書法，依豐坊《童學書程》的說法：「學書須先楷法，作字必先大字。大字以顏為法，中楷以歐為法，中楷既熟，然後斂為小楷，以鍾王為法」。今日我們看到的楷書，除甲骨文、金文外，它的字體係從長方形的大、小篆字，進化到扁平的隸書，並演化出行、草書體，再進化到正方形的楷書，是經歷許多朝代千年循序漸進，配合社會制度，人們生活需要，以文字紀錄章典等的進化演變而成。如我們知道的電腦內建的標楷體或印刷用的楷體都是從楷書發展而成。當初發明雕版印刷術時的字體，就是當時擅寫楷書的佛經「寫經生」，楷書因而成為雕刻印刷最早期參照的字體，使用至今。中國漢字線條表現的很單純，但是中國的書法藝術卻是燦若星空，多彩多姿。楷書是佔有一席之地的。

我們從楷書的筆型狀態，可發現！

一、楷書字體的演變：

1. 採取篆書之精神：以藏鋒概念，橫豎起筆，回鋒收筆，筆畫間隔平均。
2. 保留隸書之成分：如撇、捺、挑、點出鋒，橫豎回鋒。
3. 放棄隸書者：字體中的大橫筆末端出鋒，「蠶頭雁尾」變為平直，字由扁平改為方正。
4. 取自行草者：橫筆線條起筆左低右高，各種撇、挑、點與鈎的出現。
5. 楷書橫豎筆畫末端之鈎與挑，由行、草連帶點畫而成。

楷書開始萌芽於漢末（約公元25年），盛行於魏晉南北朝，唐代時最為鼎盛。這種字體一直通行到現在，近代人們用毛筆習寫楷書，除有實用性外再加些藝術性的概念，變成一幅好的楷書書法作品，歷史上許多楷書佳作，可依各人欣賞臨摹，日本更建立大陸楷書書法家田英章楷書字體的資料庫。

楷書書體發展簡表（中國字體可歸納為七類，甲骨文、金文、篆書、隸書、楷書、行書、草書）

年 代	朝 代	書 體 內 容	書 帖 代 表
史前	三皇·五帝	創造圖案或簡單文字	
公元前二一二九年	夏、商、周、春秋戰國	殷商甲骨文、金屬鑄文、石鼓文、大篆	龜腹甲或獸骨刻字，鐘鼎鑄字，石刻文字等。
公元前二二一年	秦	1.文字統一，小篆。 2.用竹簡作為書寫材料。 3.由篆書演化為隸書起源。 4.古隸（春秋時代）。	1.李斯《嶧山刻石》、《倉頡篇》等小篆。 2.秦隸《雲夢睡虎地》竹簡。 3.程邈整理而成隸書。 4.秦簡牘帛書。
公元前二○六年	西漢	1.古隸。 2.章草。隸書快寫，就有了章草。 4.漢簡牘帛書（公元前八六─前八一年）。 5.今草出現（公元前四八一─二三年）。	1.漢代簡牘所見，史游《急就篇》是寫隸書的識字書。《居延漢簡》及《敦煌漢簡》。 2.陸機善章草《平復帖》，後脫去舊習，省減章草的點畫、波磔，成為「今草」。 3.今草草聖「張芝」。

年代	朝代	書體內容	書帖代表
公元二五年	東漢	1.八分隸全盛期。 2.紙的發明。 3.行書出現。 4.楷、行、草體的萌芽期。	1.東漢時代隸書的代表作《乙瑛碑153》、《禮器碑156》、《曹全碑185》、《張遷碑186》，也是隸楷書書體鼎盛時期的書風。 2.隸楷書書體代表時期的書風，鍾繇、陸機、索靖。
公元二二一年	三國		
公元二六五年	西晉		
公元三一七年	東晉	1.行、草於南朝，漸次完成。 2.因用紙的方便，隸書逐漸轉化為楷書。 3.石刻楷書，碑與帖的運用。 4.造像記、墓誌銘與寫經盛行。 5.智永和尚，南朝人，創立「永字八法」。	1.王羲之：樂毅論（公元三四八年）。 2.爨龍顏碑（公元四五八年）。 3.鄭文公碑（公元五一一年）。 4.張猛龍碑（公元五二二年）。 5.龍門四品。 6.智永和尚《真草千字文》。
南朝（公元四五八年）	南朝：宋、齊、梁、陳		
北朝（約公元四二○年間）至五八九年間	北朝：北魏、東魏、西魏、北齊、北周		
公元五八一年	隋		
公元六一八年	唐	1.唐楷確立，楷書全盛期。 2.講究筆法。 3.各種書體形式具備。 4.行書書體：孫過庭《書譜》（公元六八七年）。 5.草書書體：懷素和尚《自敘帖》（公元七七七年）。張旭《肚痛帖》。	楷書書體： 1.歐陽詢：九成宮醴泉銘（公元六二八年）。 2.虞世南：廟堂碑（公元六二六年）。 3.褚遂良：雁塔聖教序（公元六五三年）。 4.顏真卿：多寶塔銘（公元七四一年）。 5.柳公權：金剛經（公元八二四年）。
公元九○七年	五代		
公元九六○年	北宋	1.強調個性發揮。 2.崇尚自由書風，形態自然與唐人尚法書風不同。	1.集歷代名蹟與法帖之淳化閣集帖。 2.北宋四大書家：蔡襄、黃庭堅、蘇軾、米芾。 3.宋徽宗瘦金體。
公元一一二七年	南宋		

書法入門三事

永和九年歲在癸丑暮春之初，于會稽山陰之蘭亭，脩稧事也，群賢畢至，少長咸集……

書法二三事 入門

二、在歷史上楷書字體常出現在，碑、帖、石刻、墓誌銘、摩崖與造像記等處。

1. 碑：通常為紀事、述德、嘉賢、崇聖、旌孝、銘功與纂言等作用。用細緻石材加以精刻，書風嚴謹整飭，書文大抵以楷書為主。如(1)楷、隸混用者，如唐邕的寫經碑。(2)捺筆及橫畫收筆，多帶波磔的西嶽華山碑，用筆方折近於楷書，體勢則近於隸書。(3)夾雜篆、隸書體，如李仲璇的修孔子廟碑。

2. 帖：從南朝（約公元四五八年）開始出現，多為信札，或摹刻之法帖等。清朝阮元（公元一七六四年─一八四九年）論說「北派存於碑版，南派見於啟牘；而道出穎敏之士，振拔流俗，究心北派，守歐褚舊規，尋魏齊墜業，庶幾漢魏古法，不為俗書所掩。」

3. 石刻：（北朝約公元四二〇年至五八九年間），常立於祠堂、寺廟或石碑，如高貞碑（公元五二三年）與茂密整齊的張猛龍碑（公元五二二年），為成熟之楷書體，其中張猛龍碑更為北碑之代表作品。

4. 造像記：以天然岩壁為紙，鐫造佛像，題記於旁或下方等留下之述文。用筆險凌歷，帶有隸意，富樸拙之趣。(1)知名者甘肅敦煌之千佛洞、山西大同之雲崗石窟，其中以河南洛陽之龍門石窟規模最大。(2)龍門石窟的佛像雕刻纖細，造像記之書體雄勁，內容記述造像發願原因故事。就書法而言，龍門石窟最著名。近代書家如康有為認為「意象相近，皆雄峻偉茂，極意發宕，方筆之極軌。」其他書家評語如「沉著勁重」，「皆端方整」，「峻骨妙氣」，「峻蕩奇偉」。另清末民國初年篆刻、書畫、金石學家黃

〜 64 〜

易最早在龍門拓碑四品、後稱「龍門四品」，即「始平公造像記（公元四九八年）」、「孫秋生造像記（公元五○二年）」、「魏靈藏造像記」、「楊大眼造像記（公元五○三年）」，是北魏時期的書法藝術瑰寶。

5.墓誌銘：對於死者子孫不欲其父祖之名與身俱滅，將其生平刻寫於墳墓上的記錄，如籍里、經歷，或加一些石塊覆蓋其上，以傳久遠。(1)墓誌本身為研治書法、雕刻較佳之藝術資料。(2)字體以正書、行書為多，墓蓋則以正書，或大小篆，分隸各體兼備。(3)墓誌文字，因字體較小，雄峻者少，秀美者多，較接近直接書寫之墨跡，大致以秀逸妍潤為其特色。

6.摩崖：多刻於深山幽谷之懸崖絕壁，受石面曲屈影響而形成雄偉豪放之風格。利用天然崖壁刻以文字或圖形，內容廣泛不一，有刻經、題名、詩文與造像等，如(1)鄭文公碑（公元五一一年），石質堅細、筆畫深勁，無論字體或格局，均較其他摩崖為工整。(2)佛經摩崖，以泰山峪金剛經最著名，書體雄偉溫雅，為佛經摩崖的代表作。

三、楷書字體線條簡介

1.三國時期（廣義：公元一八四年、一九○年或二○八年—二八○年），將行書寫得較為端正，已有楷書的規矩概念。(1)曹魏鍾繇的宣示表，始見於宋「淳化閣帖」，其書體與隸書相近，行筆則有行書筆意，鍾繇在中國書法史上占有相當重要的地位，和東漢的張芝被人合稱為「鍾張」，又與東晉書聖王羲之被人並稱為「鍾王」。後人公認「宣示表」為楷書藝術的鼻祖。(2)孫吳的谷朗碑（公元二七二年），其撇、捺、挑、鉤已出現形態，也遠離隸書，出

現楷書筆法。

2.東晉王羲之：樂毅論（公元三四八年）筆法已屬楷書。

3.南朝劉宋爨龍顏碑（公元四五八年），橫劃收筆向右下頓筆回鋒，是為楷書收筆概念。

4.南北朝時期（公元四二〇—五八九年），帶有濃厚隸意之楷書，峻險古樸。

5.梁陳之間楷書已趨成熟，如梁蕭憺（公元四七八年至五二二年）碑，書體的起收筆頓挫清楚，字形方長。

6.隋智永（書聖王羲之的七世孫）書寫真草千字文，其書體與唐楷書體無異。

7.唐代（公元六一八年至九〇七年）為楷書成熟定型之時期，唐宋以後以楷書之名，稱之。

(1)初唐：歐陽詢、虞世南、褚遂良雖帶有隸意，然已發展成熟楷書。

(2)盛唐顏真卿及中唐柳公權與今日之楷書並無不同。

由上可知，楷書是一種現代正在使用的成熟書體，對文化的內涵與傳承，是為重要的載體，從歷史發展來看，近代幾乎是不可能以其他字體所取代。楷書的橫線與直線，中鋒用力平均，起筆筆到位，既不柔弱也不輕浮，不急不徐，穩定沉著。從已知的楷書碑帖，到新發現的版本不乏其數，本文僅摘錄引用部分，流傳久遠且大家熟悉的碑帖，而且現在網路資訊發達，各位可選擇自己喜歡的字體參考練習。

寫楷書字體的筆法就像練功夫時，首先學習蹲馬步，它是基本功。目前寫毛筆字的環境或從書法比賽收件來看，年輕族群人數愈來愈少，除非家長要求或才藝班等專業需求。依多年書法教學經驗，不同年齡層的用筆與寫字觀念是有些差異，較常見的問題，如執筆姿勢、筆力大小、起筆收筆角度控制、線條的穩定性、字體結構間距的拿捏等，開始寫作品後的章法佈局又是另一種境界，所以從姿勢開始，如何使力、行進、轉換等的變化，需有耐性，每日練習精進，自有體會。

同時熟悉毛筆的運用與線條掌握，然後進入隸書或篆書字體，自然駕輕就熟。

第七節 簡述書法的落款、用印

一般而言，書法作品中的落款，又稱題款，是指正文內容以外的書寫內容。書法作品依不同尺寸有中堂、條幅、對聯、扇面、手卷、橫匾，或特殊尺寸等的形式，一幅完整的書法作品，除主要的書寫主題外，必須應包含落款與用印落款的內容，可多可少，多的稱富款，少的稱窮款，視作品空間可利用的大小與字形大小四素而定。它不僅首引著主題創作的動機緣由、時間、正文出處、心情感觸與情緒紓發、物件對象，並明確作品的賓主關係，作者姓名等內容，而且具有平衡、調節，和裝飾作品的功能，如此才能完整作者的創作理念及美學意識。它的存在似如一幅書法作品中的小幅作品，其線條表現與印泥色調之美觀，在整幅作品中有畫龍點睛之妙，因此佔有相當重要的位置，這也是我國書法作品中不可忽視的特色，其與西洋作品的落款與作者簽名有不小的差異。但因作品形式大小，會牽引著落款用印大小與位置的表現，並會影響視線感覺，若表現良好，對整體作品有加分效果。

我們從歷代書法家的作品觀察落款與用印，發現都非常講究。我們也常遇到一幅作品，正文書寫的水準尚可，但落款草率，印章不佳，這些都稱不上佳作。由此可見，創作一幅成功的書法作品，落款與用印亦是挺重要的主題，本文的內容，簡述落款與用印的基本概念，提供作者參考。

一、落款

1. 落款位置與內容：題款位置不要放在整個正文的上方。落款位置有上、下之分：

(1)上款寫索書或者贈書對象的姓名、稱呼或謙詞等，如某先生斧正、指正、雅屬等用語，通常置於作品的右上方。

(2)下款，內容包括正文的出處、書寫的年月（大部分以天干地支再加節氣日期等）、地點和

～67～

自家姓名書齋堂號等。有稱雙款者，即同時題寫上款和下款，可視情況簽署在上、下款均可，但下款之完成後，視剩餘空間的多寡，妥善安排落款字數務求書面和諧為要，另還要預留蓋印的位置。

2. 內容的賓主稱謂：需要合乎身份與輩分，對於前輩長者和敬重的人，一般稱先生、老師、某翁或 書家等，謙詞大都使用，賜正、斧正、指正、雅屬等用語。對於同道、行家、學兄、道長等，使用教正、雅正或斧正等，對於友人、同學或同事可書寫稱書友、同窗、賢弟、大兄與學友等內容，如惠存、留念、雅屬等。

3. 落款字體：落款的字體大小，應視作品大小來決定，通常款書小於本文，每個字大小約為本文的 三分一或四分之一左右，且「文古今款」，「文正活款」。如果作品是以甲骨文、金文、篆書、隸書、漢簡等書體寫成，落款時用行或楷書為宜。如果作品是用行草書或楷書書寫，則落款以行、楷為佳。行書是在實際運用時，最多的落款字體，易識易懂，有變化與特色，活潑明顯，不妨多多練習。

4. 若正文的最後一行只有2或3個字的空間，落款字體較小，可直接在下面寫。

5. 為避免失禮且破壞畫面，通常正文前的上款已有寫人名，上端不再蓋引首章或閒章。

6. 落款的字應比正文的字小且協調，僅量不要超過正文主題的字。接正文落款的兩排小字，左邊僅量不要超過右文的寬度。落款的字僅量不能比印章小。

7. 落款中的西曆農曆不能混寫，注意年、月時間。

8. 對於橫幅作品，一般只落下款而上款視情況而定。

9. 橫幅或斗方正文在上的，其下面的落款寬度不要超過上面正文的寬度。

10. 落款有(1)題雙款者，如書對聯一類，多將上款寫在右聯的右上方，下聯落在左方，一般都寫在作品的左下方。若為兩行題款，上款則在前行，下款寫在後行。

(2) 若用獨行款式，則上款寫在上半部，下款寫在下半部。寫上款一般低於天頭一、二字起筆，下款則應至少高於地腳二、三字收筆，留好蓋章位置。

12.11. 書法四聯首幅，右上可蓋小印章。其餘不可蓋，若每幅皆蓋破壞四聯作品意義。

如果書寫對聯，須將上款寫在上聯，下款落在下聯；如果是龍門對，上款在右邊，下款在左邊。

13.落款前規劃很重要，思考後而為，要有書體與書寫位置布局，亦是作品的一部分，運用的好對作品有加分作用，否則相反不可不慎。

有關書法作品落款類型各式不同，可參考觀察先賢前人的作品。現今視覺藝蓬勃發展，現代書藝更是強調，墨色暈染、字形穿插、誇飾變形來創造視覺效果，以凸顯筆墨趣味，故有時故意略去落款，或誇張表現，或只以姓名印章取代，或將落款置於作品某一角落，雖非正統，但也有其不同情趣，有興趣的讀者或可嘗試一番。

二、用印

關於用印，這是一幅書法作品的最後一道環節，對整幅作品有畫龍點睛的功效，產生「萬綠叢中一點紅」的妙趣，所以有人稱「文、款、印」被稱為書法藝術的三大要素。書法印章，大致為兩類，即名章與閒章。名章內容有篆刻作者的姓名、字型大小、齋館，通常為正方形，以示嚴謹莊重。閒章，是對名章而言，稱其為「閒」，其實是有作用的。它有著襯托裝飾、點綴美化和輕重平衡的作用，同時通過其篆刻的內容表達作者情操、志趣和抱負。閒章因也常隨石料的選形而順理成章，所以也稱隨形章。閒章根據在作品中的用途與位置，又分為引首章、腰章和壓角章等等之分。

1. 印章分類及鈐印位置：一幅好的書法作品，配上赭紅印色，更能顯出鮮明對比，使書印相互輝映。運用於書法作品的印章。

(1) 姓名章從六分（約1.8公分）至一寸（約3公分）等大小皆有，七分、八分最適合書寫一般作品或小型作品所需。印章可分朱文印、白文印二種，通常姓名章以一對為佳，鈐印時應白文印在上，朱文印在下，兩印間距約一個印面尺寸即可，太近或太遠，易破壞視覺。

(2) 引首章是指一些悠閒雅趣、吉語、佳句、年號肖形、箴言之類閒章，或書寫者的堂號書齋章，其形各異，但以長方形印居多，要蓋在作品右上方略低一格的位置。

(3) 壓角章又稱腰章，多為方形章，通常鈐在作品右下方，表示鎮邊壓角不飄浮的意思，起穩定字畫重心的作用，可視整幅作品落款完成後，再判斷是否需要蓋印及落印的位置，儘量以不規則三角形排列。

2. 印泥選用：傳統紅色的印泥硃砂，概分為光明、美麗、硃膘、箭鏃等類型，其色澤深淺及材質各異，看個人喜好與作品需求，此等材料的來源與市場需求價格逐年上漲，愈來愈不便宜，但一盒印泥通常可以保存與使用多年，因此可以使用品質等較佳的印泥。

3. 蓋印章時要慎重，切記不要蓋得又多又雜，喧賓奪主。大幅作品大印章，小幅作品小印章。用印時印色要明顯清晰，切記模糊、重複。

書法作品中所用印章，務求精緻考究，適宜和諧，一般大部都用篆字刻在硬度較軟的石材上。

篆刻是另一種歷史悠久的藝術，印泥亦須專用，否則滲透浮油，損壞作品，不可不慎。

書法入門二三事

第八節 概談節氣月份名稱在書法作品上的運用

書法作品完成後，通常我們會記錄完成的時間，因此就有了關於節氣、年分、季節、月份或日期的落款，大都會記載書寫時間，近代書法家有採用公元紀年，或依作者個人喜好的方式書寫，也有部分書畫家使用傳統干支紀年方式，季節與月份以農曆為主。

一、農曆月份：

春月：正、二、三月。　夏月：四、五、六月。

秋月：七、八、九月。　冬月：十、十一、十二月。

二、二十四節氣

季節	月份	節氣	節氣
春	正月	立春	雨水
春	二月	驚蟄	春分
春	三月	清明	穀雨
夏	四月	立夏	小滿
夏	五月	芒種	夏至
夏	六月	小暑	大暑
秋	七月	立秋	處暑
秋	八月	白露	秋分
秋	九月	寒露	霜降
冬	十月	立冬	小雪
冬	十一月	大雪	冬至
冬	十二月	小寒	大寒

書法入門二三事

三、農曆月份別稱（孟、仲、季）

正月：春、寅月、元陽、初月

二月：仲春、卯月、仲陽、杏月。

三月：季春、辰月、暮春、杪春、桃月

四月：孟夏、巳月、清和、槐序、麥秋。

五月：仲夏、午月、蒲月、榴月

六月：季夏、未月、暑月、荷月。

七月：孟秋、申月、巧月、蘭月、首秋、初秋

八月：仲秋、酉月、中秋、正秋、桂月

九月：季秋、戌月、暮秋、菊序、霜序、菊月

十月：孟冬、亥月、初冬、良月、陽月。

十一月：仲冬、子月、暢月、複月、龍潛

十二月：季冬、醜月、嚴冬、嘉平、暮冬、臨月、臘月、歲杪。

四、農曆節日

正月初一：元旦、正旦、元日。

正月十五：元宵、元夕、上元、燈節。

二月十五：花朝

三月初一：大昕（昕：音欣。朝晨之意）

三月初三：重三、上除、令節。

三月十九：浣花日、浣花天

五月初五：端午、午日

六月初六：天貺節。

七月初七：七夕、乞巧節、星節

七月十五：中元日。

八月十五：中秋節

十月十五：下元節。

十二月三十：除夕。

九月初九：重陽、重九、菊花節。

十二月初八：臘日。

五、旬的區分

上旬：上浣（音緩）日、上瀚（同浣）日（1日～10日）。

中旬：中浣日、中瀚（同浣）日（11日～20日）。

下旬：下浣日、下瀚（同浣）日（21日～30日）。

古代每十天休假一次，後來就把每月上旬叫上浣、中旬叫中浣、下旬叫下浣。

～73～

參考文獻

書籍部分

1. 谷谿編著，中國書法藝術：第 1 卷先秦，文物出版社，2003。

2. 路振平編著，王羲之行書卷，浙江人民美術出版社，2009。

3. 余雪曼編著，行書入門，藝術圖書，1990。

4. 左宜有、江文雙編著，隸書入門，藝術圖書，1990。

5. 謝昭然編著，歐陽詢楷書入門基礎教程，上海科學技術文獻出版社，2015。

6. 高明編著，中國古文字學通論，北京大學出版社，1996。

7. 安國鈞編著，中國文字與書法，中華甲骨文學會（台灣），1998。

網路部分

1. 篆、隸、楷、行、草書等相關的維基百科網站。

2. 篆、隸、楷、行、草書等相關的百度百科網站。

3. 相關書法部分的每日頭條網站。

4. 沃德利成書畫院（Worldlee Gallery）之文章。

～74～

後記

書法是中華文化的特色，更是歷史累積的產物，每個時段的書法記錄，都有可觀之處，隨著時間的推移與研究，相關書法的論文與報告不計其數，內容巨細無遺，又廣泛又深入，論文的專業性隨著不停考古資料出現與研究發展又廣又深，使得書法內容更加充實，與書法的藝術性相輔相成，除了文字的實用性更為清楚，並增加了書法生命的延續力。

書法作品創作的內容與韌性是無限的，本書稱不上高明論述，只是依書法發展的歷史軌跡，介紹書體的發展演變的歷程，資料的收集除書法的相關書籍外，亦從網路或新聞上得到許多新的訊息，發現其中有些書體發展時段論述，已為大家認定，有些尚有疑義爭論，本書內容亦與保留，待更多資料發現認證。也是筆者多年書法教學中，筆者與學習者常碰到的問題，也是簡單的一些觀察與看法。

本書書名為書法入門二三事，只能說是介紹、瞭解書法入門的基本知識，本書內容作者參考多方資料整理且延續多年才成，筆者才疏學淺，內容敘述與資料出處，祈望先賢與專家，不吝指教。

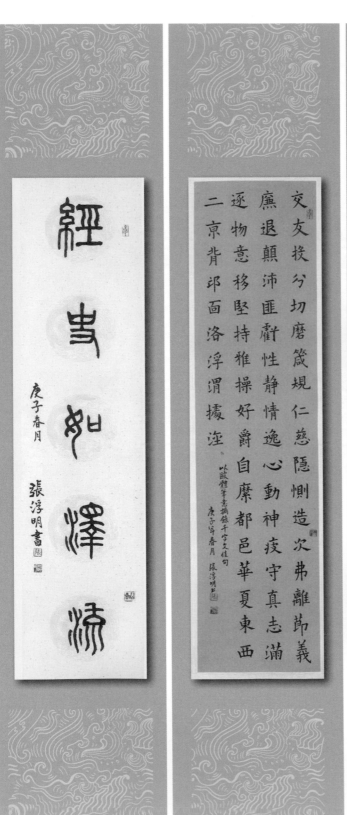

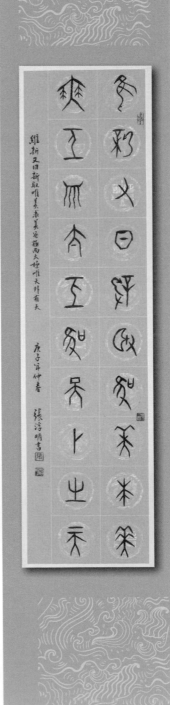

作品欣賞

書法二三事 入門

~76~

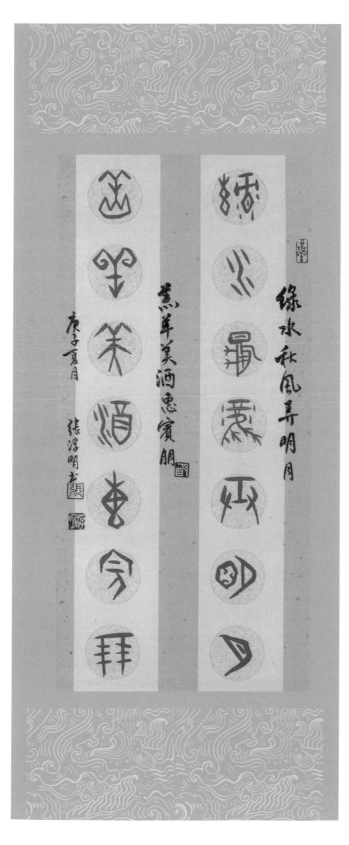

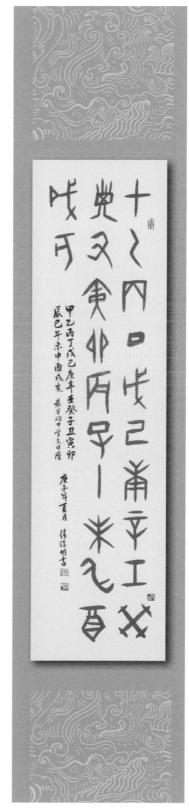

書法二三事

入門

~77~

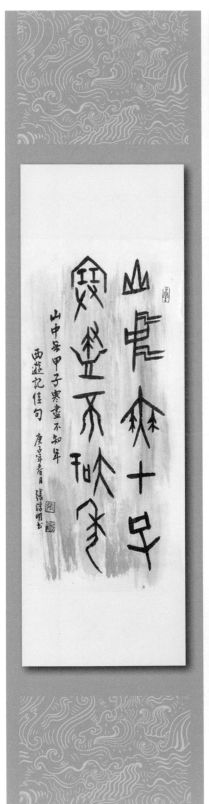

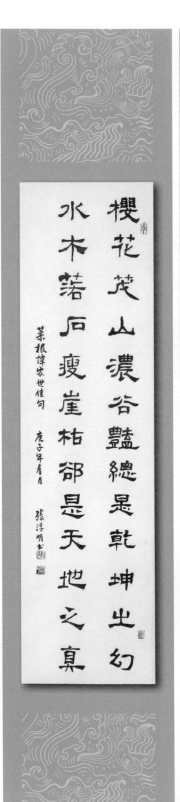

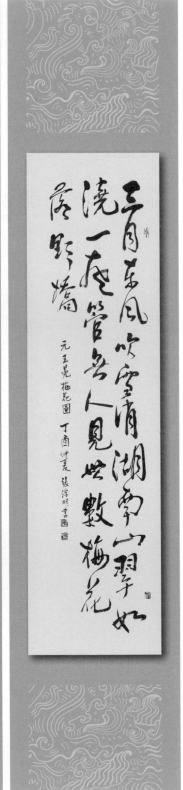

 西遊記佳句 / 山中方七日 / 世上幾千年..."山中方七日，世上幾千年"?"山中方甲子 寒盡不知年西遊記佳句" "庚子年春月 張浮明書"

 櫻花茂山濃谷豔總是乾坤出幻 / 水木落石瘦崖枯卻是天地之真 / 菜根譚安世佳句 / 庚子年春月 張浮明書

三月春風吹綻梅 "三月春風吹空清湖寒" "元王冕梅花圖 丁酉仲夏 張浮明書"





78.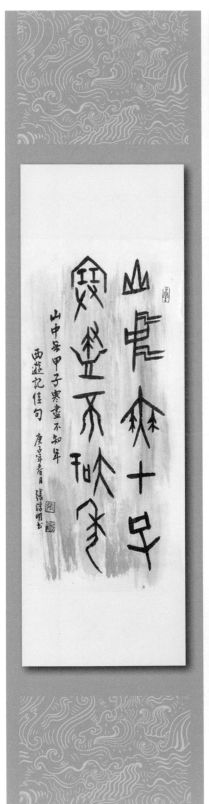

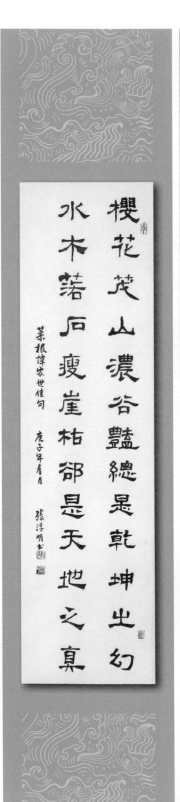

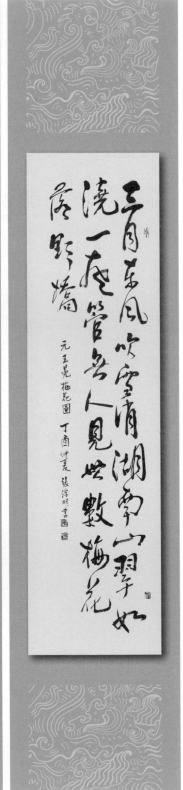

書法二三事 入門

書法入門二三事

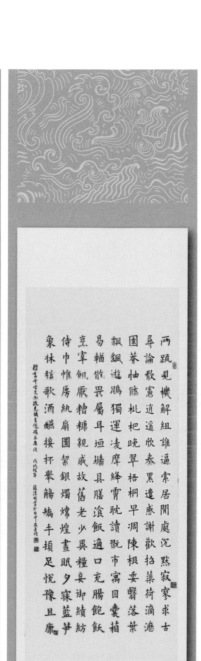

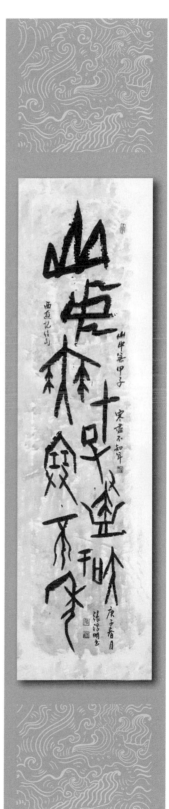

國家圖書館出版品預行編目(CIP)資料

書法入門二三事 / 張浮明編 . --

臺中市：張浮明 , 2022.04

　　面；　公分

ISBN 978-626-01-0039-1(平裝)

1.CST: 書法 2.CST: 書法教學

942　　　　　　　　　　　　　　　　111005880

書法 入門 二三事

出版者：

　編　者：張浮明

　地址：台中市南區大慶街二段11之31號

　電話：0922—736390

E-mail：fuping@hust.edu.tw

總經銷：白象文化事業有限公司

　地址：台中市東區和平街228巷44號

　電話：04—22208589

出版日期：2022年4月

價格：新台幣200元

美術印刷：昱盛印刷事業有限公司

　地址：台中市西屯區永輝路83號

　電話：04—23122670